樂在形中：
我的形狀遊戲書

孟瑛如、郭興昌、黃小華、鄭雅婷、
張麗琴、陳品儒、林孟潔

著

作者簡介

孟瑛如
學歷： 美國匹茲堡大學特殊教育博士
現職： 國立清華大學特殊教育學系教授

郭興昌
學歷： 國立雲林科技大學漢學研究所碩士
經歷： 雲林縣大東國小總務主任

黃小華
學歷： 國立嘉義大學特殊教育研究所碩士
現職： 雲林縣雲林國小特教教師

鄭雅婷
學歷： 國立嘉義大學特殊教育學系學士
現職： 雲林縣石榴國小特教教師

張麗琴
學歷： 國立屏東大學特殊教育學系學士
現職： 雲林縣莿桐國小特教教師

陳品儒
學歷： 國立高雄師範大學特殊教育研究所碩士
現職： 新北市後埔國小特教教師

林孟潔
學歷： 國立虎尾科技大學資訊管理研究所碩士
現職： 雲林縣虎尾國小特教教師

目次

單元 1

圈物品

可配合桌遊《樂在形中》
玩法二、三、六

請圈出有 形狀的物品。

我一共找到（　　　　　）個物品

請ㄑㄧㄥˇ圈ㄑㄩㄢ出ㄔㄨ有ㄧㄡˇ 形ㄒㄧㄥˊ狀ㄓㄨㄤˋ的ㄉㄜ物ㄨˋ品ㄆㄧㄣˇ。

指ㄓˇ定ㄉㄧㄥˋ形ㄒㄧㄥˊ狀ㄓㄨㄤˋ

形狀卡

三ㄙㄢ角ㄐㄧㄠˇ形ㄒㄧㄥˊ

物ㄨˋ品ㄆㄧㄣˇ

我ㄨㄛˇ一ㄧ共ㄍㄨㄥˋ找ㄓㄠˇ到ㄉㄠˋ（　　　）個ㄍㄜˋ物ㄨˋ品ㄆㄧㄣˇ

3

請圈出有 形狀的物品。

 →

心形

 →

物品

我一共找到（　　　）個物品

請<ruby>圈<rt>ㄑㄩㄢ</rt></ruby><ruby>出<rt>ㄔㄨ</rt></ruby><ruby>有<rt>ㄧㄡˇ</rt></ruby> <ruby>形<rt>ㄒㄧㄥˊ</rt></ruby><ruby>狀<rt>ㄓㄨㄤˋ</rt></ruby><ruby>的<rt>ㄉㄜ˙</rt></ruby><ruby>物<rt>ㄨˋ</rt></ruby><ruby>品<rt>ㄆㄧㄣˇ</rt></ruby>。

<ruby>指<rt>ㄓˇ</rt></ruby><ruby>定<rt>ㄉㄧㄥˋ</rt></ruby><ruby>形<rt>ㄒㄧㄥˊ</rt></ruby><ruby>狀<rt>ㄓㄨㄤˋ</rt></ruby>

形狀卡
<ruby>正<rt>ㄓㄥˋ</rt></ruby><ruby>方<rt>ㄈㄤ</rt></ruby><ruby>形<rt>ㄒㄧㄥˊ</rt></ruby>

<ruby>物<rt>ㄨˋ</rt></ruby> <ruby>品<rt>ㄆㄧㄣˇ</rt></ruby>

<ruby>我<rt>ㄨㄛˇ</rt></ruby><ruby>一<rt>ㄧ</rt></ruby><ruby>共<rt>ㄍㄨㄥˋ</rt></ruby><ruby>找<rt>ㄓㄠˇ</rt></ruby><ruby>到<rt>ㄉㄠˋ</rt></ruby>（　　　　　）<ruby>個<rt>ㄍㄜˋ</rt></ruby><ruby>物<rt>ㄨˋ</rt></ruby><ruby>品<rt>ㄆㄧㄣˇ</rt></ruby>

5

請圈出有 ⬚ 形狀的物品。

指定形狀 ⇒ 長方形

物品 ⇒

我一共找到（　　　）個物品

請<ruby>圈<rt>ㄑㄩㄢ</rt></ruby><ruby>出<rt>ㄔㄨ</rt></ruby><ruby>有<rt>ㄧㄡˇ</rt></ruby> <ruby>形<rt>ㄒㄧㄥ</rt></ruby><ruby>狀<rt>ㄓㄨㄤ</rt></ruby><ruby>的<rt>ㄉㄜ</rt></ruby><ruby>物<rt>ㄨˋ</rt></ruby><ruby>品<rt>ㄆㄧㄣˇ</rt></ruby>。

指定形狀 →

形狀卡
半圓形

物品 →

<ruby>我<rt>ㄨㄛˇ</rt></ruby><ruby>一<rt>ㄧ</rt></ruby><ruby>共<rt>ㄍㄨㄥˋ</rt></ruby><ruby>找<rt>ㄓㄠˇ</rt></ruby><ruby>到<rt>ㄉㄠˋ</rt></ruby>()<ruby>個<rt>ㄍㄜˋ</rt></ruby><ruby>物<rt>ㄨˋ</rt></ruby><ruby>品<rt>ㄆㄧㄣˇ</rt></ruby>

請圈出有 形狀的物品。

我一共找到（　　　　）個物品。

請圈出有 形狀的物品。

指定形狀

形狀卡
梯形

 物品

我一共找到（　　　　　）個物品

請圈出有 ◇ 形狀的物品。

指定形狀

形狀卡

菱形

物品

我一共找到（　　　　）個物品

單ㄉㄢ元ㄩㄢˊ **2**

圈ㄑㄩㄢ形ㄒㄧㄥˊ狀ㄓㄨㄤˋ

可ㄎㄜˇ配ㄆㄟˋ合ㄏㄜˊ桌ㄓㄨㄛ遊ㄧㄡˊ《樂ㄌㄜˋ在ㄗㄞˋ形ㄒㄧㄥˊ中ㄓㄨㄥ》
玩ㄨㄢˊ法ㄈㄚˇ四ㄙˋ、五ㄨˇ

請_{ㄑㄧㄥˇ}圈_{ㄑㄩㄢ}出_{ㄔㄨ}組_{ㄗㄨˇ}成_{ㄔㄥˊ}目_{ㄇㄨˋ}標_{ㄅㄧㄠ}圖_{ㄊㄨˊ}形_{ㄒㄧㄥˊ}的_{ㄉㄜ˙}所_{ㄙㄨㄛˇ}有_{ㄧㄡˇ}形_{ㄒㄧㄥˊ}狀_{ㄓㄨㄤˋ}。

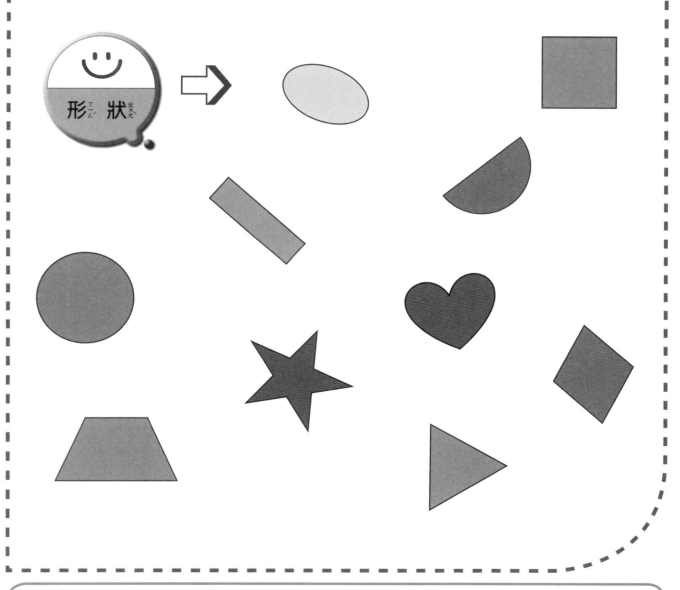

我_{ㄨㄛˇ}一_ㄧ共_{ㄍㄨㄥˋ}找_{ㄓㄠˇ}到_{ㄉㄠˋ}（　　　　　）個_{ㄍㄜˋ}形_{ㄒㄧㄥˊ}狀_{ㄓㄨㄤˋ}

請圈出組成目標圖形的所有形狀。

目標圖形

機器人

形狀

我一共找到（　　　　）個形狀

請圈出組成目標圖形的所有形狀。

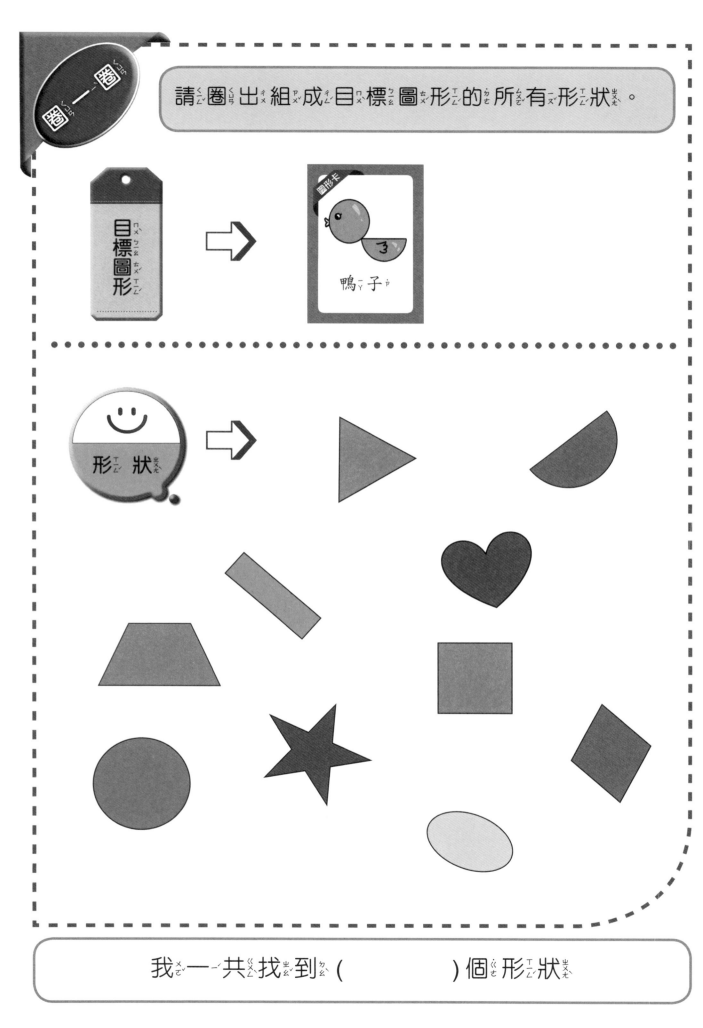

目標圖形 ➡ 圖形卡 鴨子

形狀 ➡

圈一圈

請圈出組成目標圖形的所有形狀。

 ➡

棒棒糖

 ➡

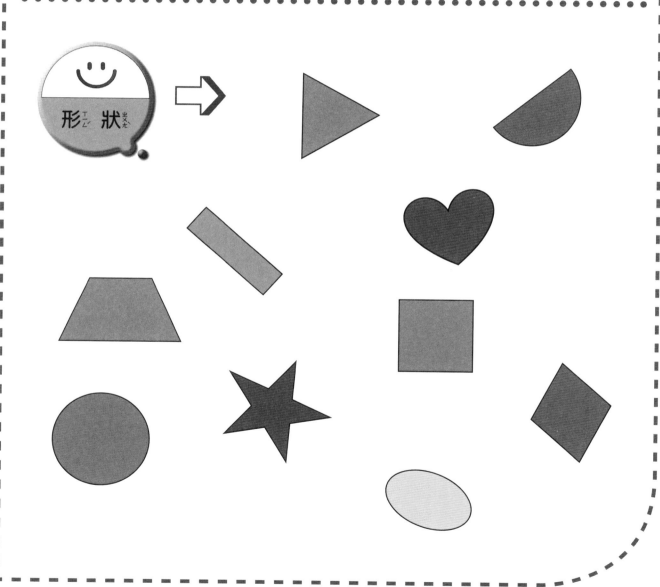

我一共找到（　　　　）個形狀

請圈出組成目標圖形的所有形狀。

目標圖形

瓢蟲

形狀

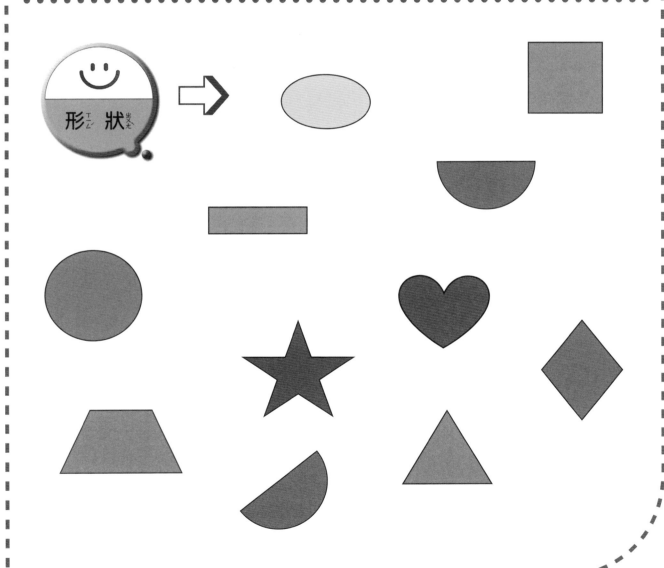

我一共找到（　　　）個形狀

請ㄑㄧㄥ圈ㄑㄩㄢ出ㄔㄨ組ㄗㄨ成ㄔㄥ目ㄇㄨ標ㄅㄧㄠ圖ㄊㄨ形ㄒㄧㄥ的ㄉㄜ所ㄙㄨㄛ有ㄧㄡ形ㄒㄧㄥ狀ㄓㄨㄤ。

目ㄇㄨ標ㄅㄧㄠ圖ㄊㄨ形ㄒㄧㄥ

徽ㄏㄨㄟ章ㄓㄤ

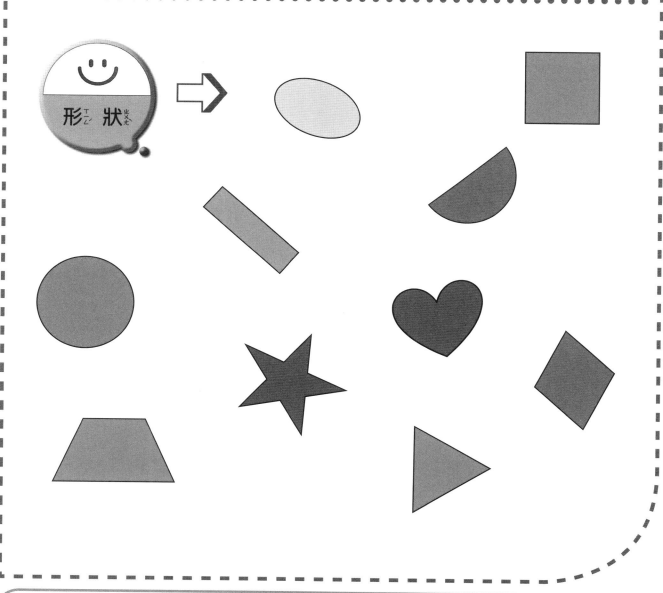

我ㄨㄛ一一共ㄍㄨㄥ找ㄓㄠ到ㄉㄠ（　　　　　）個ㄍㄜ形ㄒㄧㄥ狀ㄓㄨㄤ

 →

目標圖形

耶誕樹

形狀

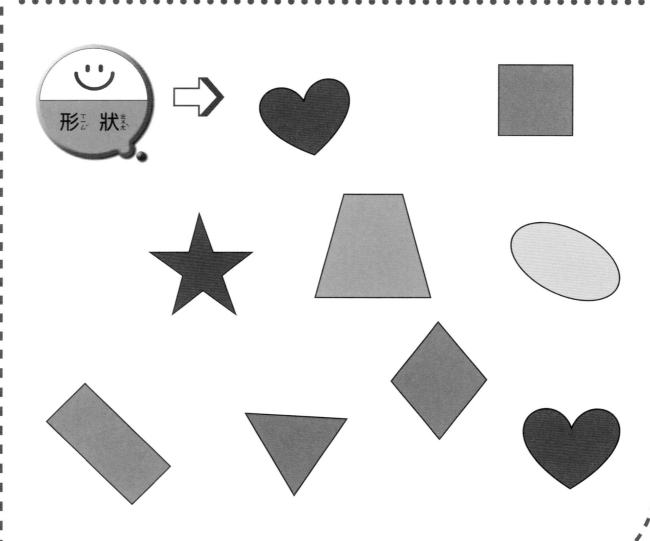

我一共找到（　　　　）個形狀

請ㄑㄧㄥˇ圈ㄑㄩㄢ出ㄔㄨ組ㄗㄨˇ成ㄔㄥˊ目ㄇㄨˋ標ㄅㄧㄠ圖ㄊㄨˊ形ㄒㄧㄥˊ的ㄉㄜ所ㄙㄨㄛˇ有ㄧㄡˇ形ㄒㄧㄥˊ狀ㄓㄨㄤˋ。

目ㄇㄨˋ標ㄅㄧㄠ圖ㄊㄨˊ形ㄒㄧㄥˊ

購ㄍㄡˋ物ㄨˋ車ㄔㄜ

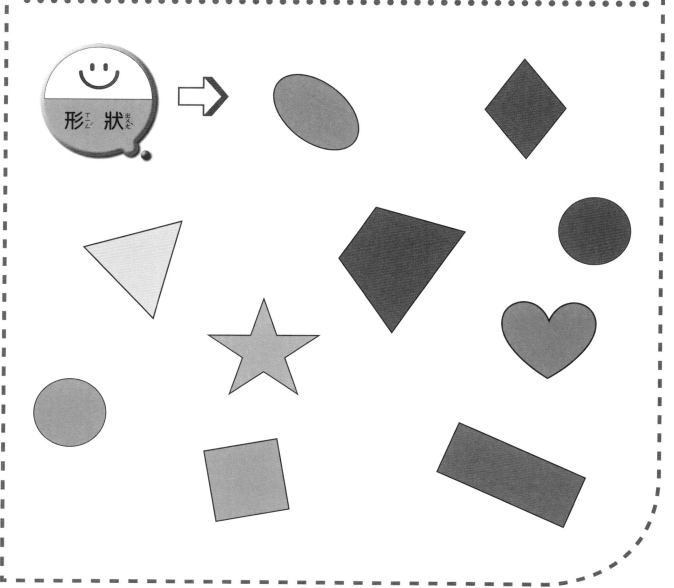

我ㄨㄛˇ一ㄧˋ共ㄍㄨㄥˋ找ㄓㄠˇ到ㄉㄠˋ() 個ㄍㄜˋ形ㄒㄧㄥˊ狀ㄓㄨㄤˋ

19

請<ruby>圈<rt>ㄑㄩㄢ</rt></ruby><ruby>出<rt>ㄔㄨ</rt></ruby><ruby>組<rt>ㄗㄨˇ</rt></ruby><ruby>成<rt>ㄔㄥˊ</rt></ruby><ruby>目<rt>ㄇㄨˋ</rt></ruby><ruby>標<rt>ㄅㄧㄠ</rt></ruby><ruby>圖<rt>ㄊㄨˊ</rt></ruby><ruby>形<rt>ㄒㄧㄥˊ</rt></ruby><ruby>的<rt>ㄉㄜ˙</rt></ruby><ruby>所<rt>ㄙㄨㄛˇ</rt></ruby><ruby>有<rt>ㄧㄡˇ</rt></ruby><ruby>形<rt>ㄒㄧㄥˊ</rt></ruby><ruby>狀<rt>ㄓㄨㄤˋ</rt></ruby>。

<ruby>我<rt>ㄨㄛˇ</rt></ruby><ruby>一<rt>ㄧ</rt></ruby><ruby>共<rt>ㄍㄨㄥˋ</rt></ruby><ruby>找<rt>ㄓㄠˇ</rt></ruby><ruby>到<rt>ㄉㄠˋ</rt></ruby>(　　　　)<ruby>個<rt>ㄍㄜˋ</rt></ruby><ruby>形<rt>ㄒㄧㄥˊ</rt></ruby><ruby>狀<rt>ㄓㄨㄤˋ</rt></ruby>

請圈出組成目標圖形的所有形狀。

目標圖形

輪船

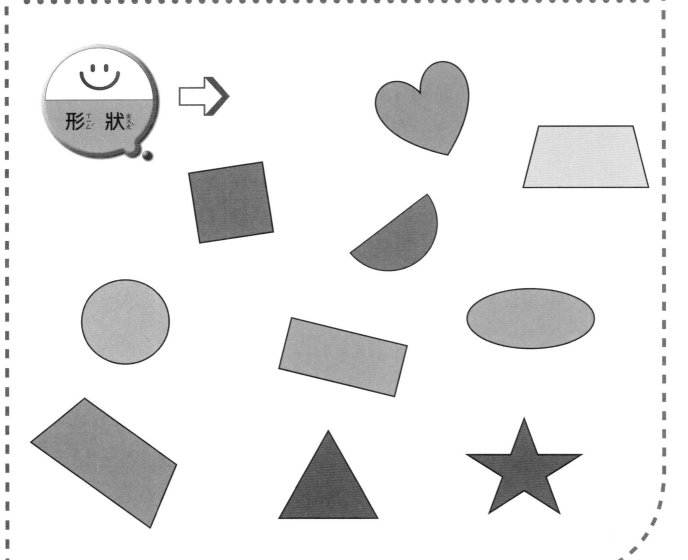

我一共找到() 個形狀

21

請圈出組成目標圖形的所有形狀。

 ➡
毛帽

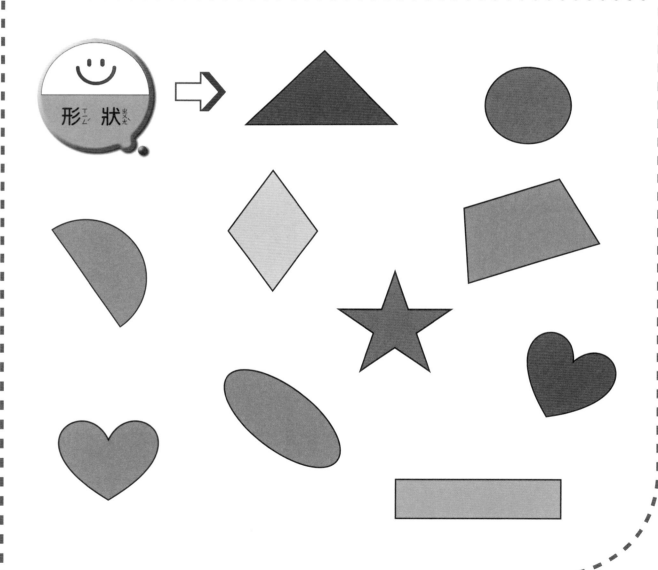

我一共找到（　　　　　）個形狀

單ㄉㄢ元ㄩㄢˊ **3**

找ㄓㄠˇ圖ㄊㄨˊ形ㄒㄧㄥˊ塗ㄊㄨˊ顏ㄧㄢˊ色ㄙㄜˋ

可ㄎㄜˇ配ㄆㄟˋ合ㄏㄜˊ桌ㄓㄨㄛ遊ㄧㄡˊ《樂ㄌㄜˋ在ㄗㄞˋ形ㄒㄧㄥˊ中ㄓㄨㄥ》
玩ㄨㄢˊ法ㄈㄚˇ八ㄅㄚ

請找出跟箭頭左邊圖形一樣的形狀，並塗上顏色。

範例

塗一塗

我塗對了（　　　　）個圖形

24

請找出跟箭頭左邊圖形一樣的形狀，並塗上顏色。

範例

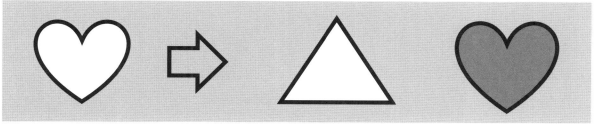

塗一塗

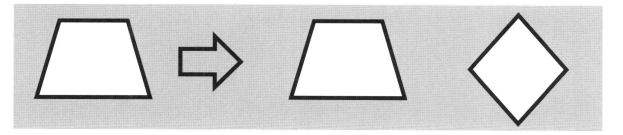

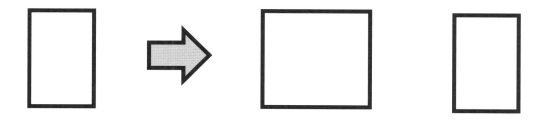

我塗對了（　　　）個圖形

請找出跟箭頭左邊圖形一樣的形狀，並塗上顏色。

範例

塗一塗

我塗對了（　　　　　）個圖形

請找出跟箭頭左邊圖形一樣的形狀，並塗上顏色。

範例

塗一塗

我塗對了（ ）個圖形

請找出跟箭頭左邊圖形一一樣的形狀，並塗上顏色。

範例

塗一塗

我塗對了（　　　　）個圖形

請找出跟箭頭左邊圖形一樣的形狀，並塗上顏色。

範例

塗一塗

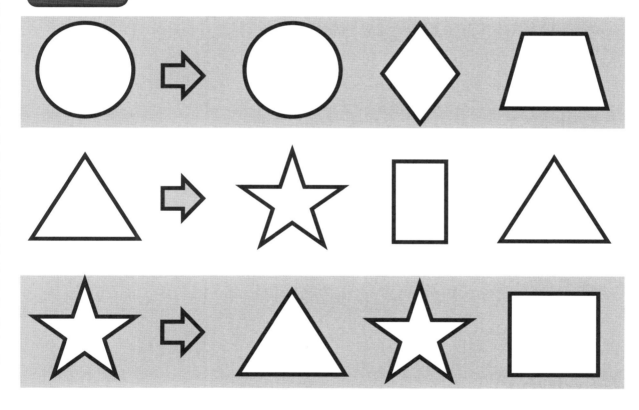

我塗對了（　　　）個圖形

請找出跟箭頭左邊圖形一樣的形狀，並塗上顏色。

範例

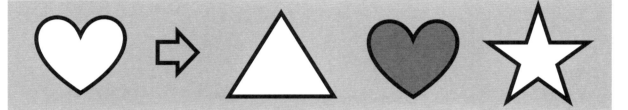

塗一塗

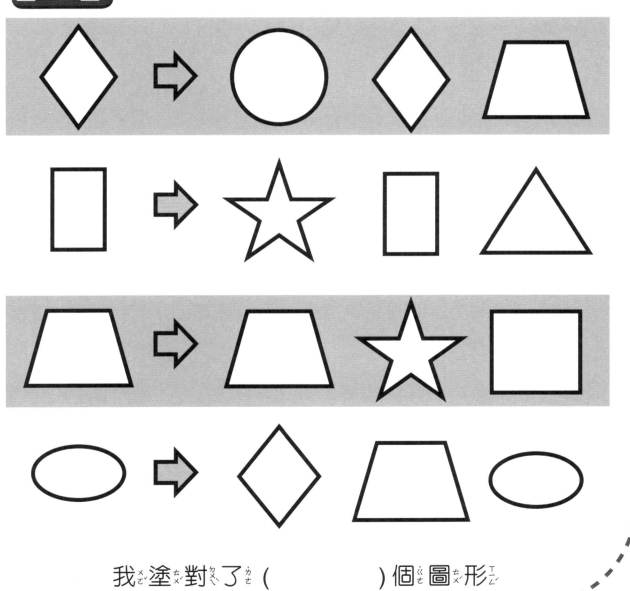

我塗對了（　　　　）個圖形

請找出跟箭頭左邊圖形一樣的形狀,並塗上顏色。

範例

我塗對了()個圖形

31

請找出跟箭頭左邊圖形一樣的形狀，並塗上顏色。

範例

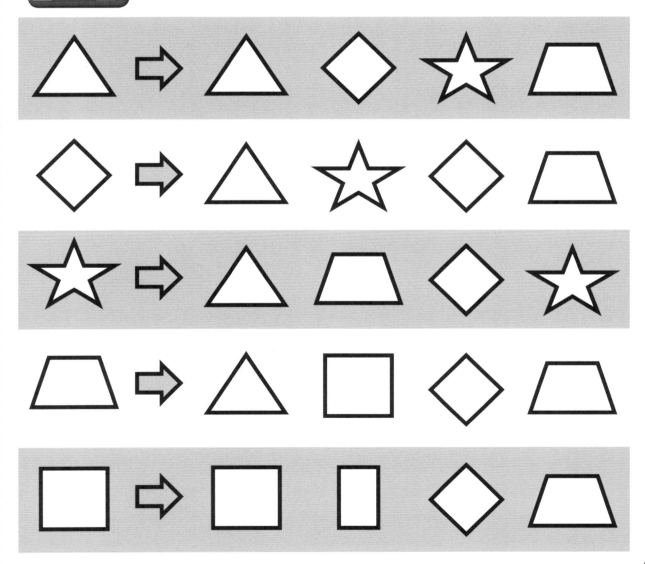

我塗對了（　　　　）個圖形

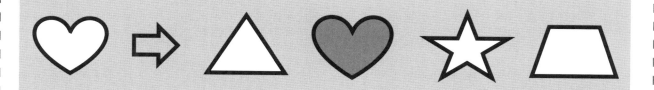

請找出跟箭頭左邊圖形一樣的形狀，並塗上顏色。

範例

塗一塗

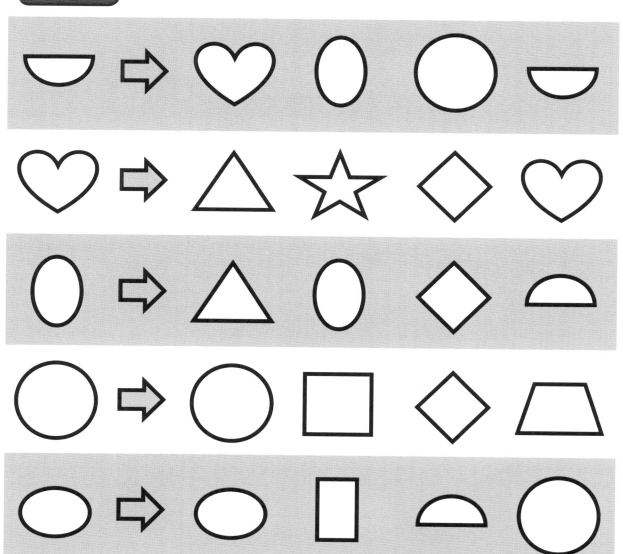

我塗對了（　　　　　　）個圖形

請找出跟箭頭左邊圖形一樣的形狀，並塗上顏色。

範例

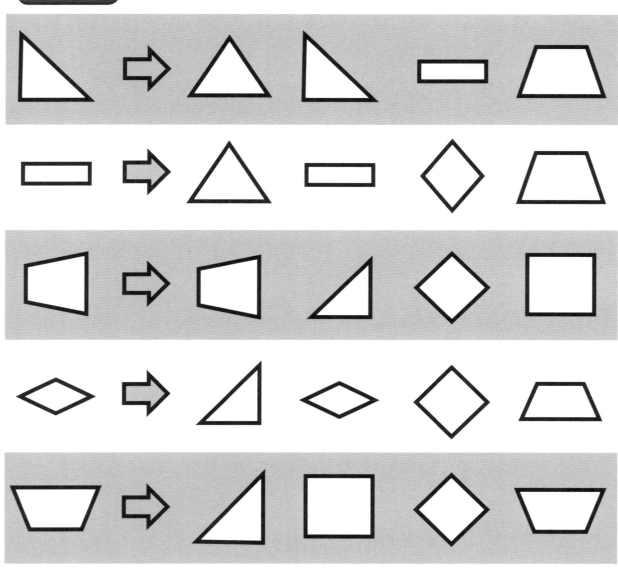

我塗對了（　　　　）個圖形

單ㄉㄢ元ㄩㄢˊ 4

形ㄒㄧㄥˊ狀ㄓㄨㄤˋ塗ㄊㄨˊ色ㄙㄜˋ

可ㄎㄜˇ配ㄆㄟˋ合ㄏㄜˊ桌ㄓㄨㄛ遊ㄧㄡˊ《樂ㄌㄜˋ在ㄗㄞˋ形ㄒㄧㄥˊ中ㄓㄨㄥ》
玩ㄨㄢˊ法ㄈㄚˇ一ㄧ、八ㄅㄚ

請在 圓形 裡塗上 紅色，
在 橢圓形 裡塗上 藍色。

找一找， 塗一塗

我塗了 () 個圓形，() 個橢圓形

請ㄑㄧㄥˇ在ㄗㄞˋ 正ㄓㄥˋ方ㄈㄤ形ㄒㄧㄥˊ 裡ㄌㄧˇ塗ㄊㄨˊ上ㄕㄤˋ 黃ㄏㄨㄤˊ色ㄙㄜˋ，
在ㄗㄞˋ 菱ㄌㄧㄥˊ形ㄒㄧㄥˊ 裡ㄌㄧˇ塗ㄊㄨˊ上ㄕㄤˋ 綠ㄌㄩˋ色ㄙㄜˋ。

找ㄓㄠˇ一ㄧ找ㄓㄠˇ，塗ㄊㄨˊ一ㄧ塗ㄊㄨˊ

我ㄨㄛˇ塗ㄊㄨˊ了ㄌㄜ˙（　　　　　）個ㄍㄜˋ正ㄓㄥˋ方ㄈㄤ形ㄒㄧㄥˊ，（　　　　　）個ㄍㄜˋ菱ㄌㄧㄥˊ形ㄒㄧㄥˊ

請在 心形 裡塗上 粉紅色 ，
在 星形 裡塗上 橘色 。

找一找， 塗一塗

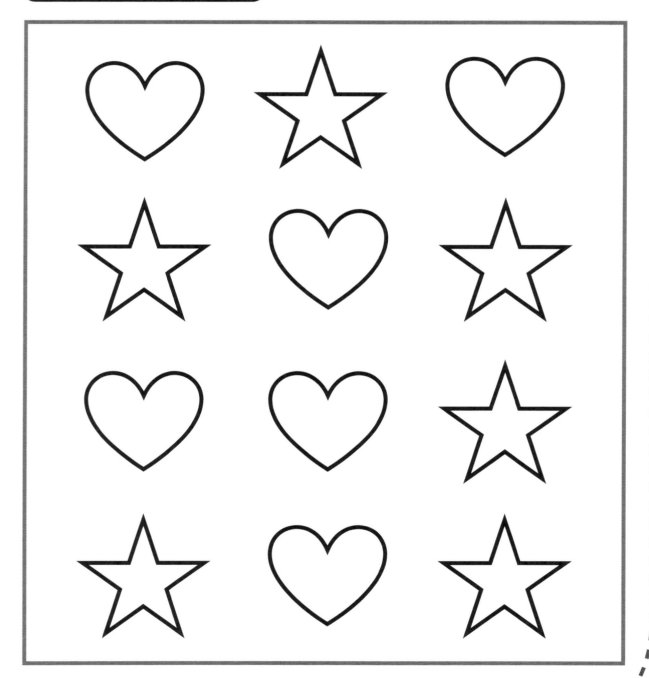

我塗了（　　　）個心形，（　　　）個星形

請<ruby>在<rt>ㄗㄞˋ</rt></ruby> 梯形 <ruby>裡<rt>ㄌㄧˇ</rt></ruby><ruby>塗<rt>ㄊㄨˊ</rt></ruby><ruby>上<rt>ㄕㄤˋ</rt></ruby> 藍色 ，
<ruby>在<rt>ㄗㄞˋ</rt></ruby> 半圓形 <ruby>裡<rt>ㄌㄧˇ</rt></ruby><ruby>塗<rt>ㄊㄨˊ</rt></ruby><ruby>上<rt>ㄕㄤˋ</rt></ruby> 綠色 。

找一找，塗一塗

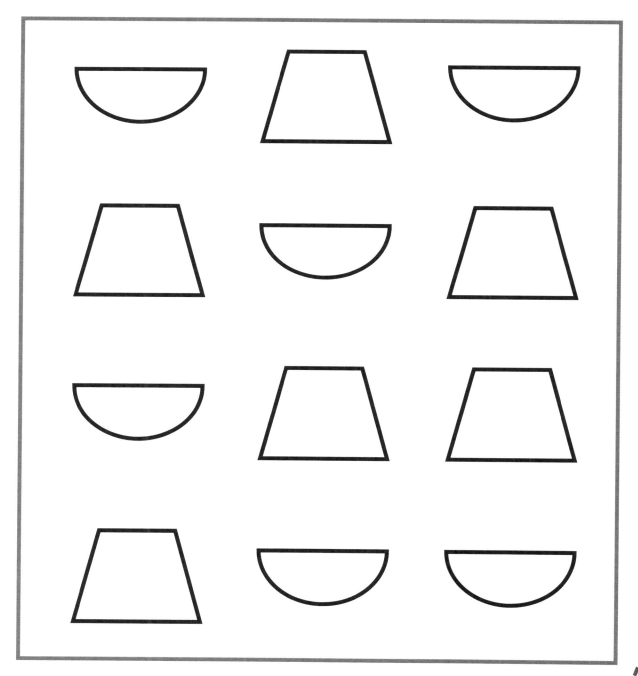

<ruby>我<rt>ㄨㄛˇ</rt></ruby><ruby>塗<rt>ㄊㄨˊ</rt></ruby><ruby>了<rt>ㄌㄜˇ</rt></ruby>(　　)<ruby>個<rt>ㄍㄜˋ</rt></ruby><ruby>梯<rt>ㄊㄧ</rt></ruby><ruby>形<rt>ㄒㄧㄥˊ</rt></ruby>，(　　)<ruby>個<rt>ㄍㄜˋ</rt></ruby><ruby>半<rt>ㄅㄢˋ</rt></ruby><ruby>圓<rt>ㄩㄢˊ</rt></ruby><ruby>形<rt>ㄒㄧㄥˊ</rt></ruby>

請_{ㄑㄧㄥˇ}在_{ㄗㄞˋ} 菱_{ㄌㄧㄥˊ}形_{ㄒㄧㄥˊ} 裡_{ㄌㄧˇ}塗_{ㄊㄨˊ}上_{ㄕㄤˋ} 紅_{ㄏㄨㄥˊ}色_{ㄙㄜˋ} ，
在_{ㄗㄞˋ} 正_{ㄓㄥˋ}方_{ㄈㄤ}形_{ㄒㄧㄥˊ} 裡_{ㄌㄧˇ}塗_{ㄊㄨˊ}上_{ㄕㄤˋ} 藍_{ㄌㄢˊ}色_{ㄙㄜˋ} ，
在_{ㄗㄞˋ} 梯_{ㄊㄧ} 形_{ㄒㄧㄥˊ} 裡_{ㄌㄧˇ}塗_{ㄊㄨˊ}上_{ㄕㄤˋ} 黃_{ㄏㄨㄤˊ}色_{ㄙㄜˋ} ，
在_{ㄗㄞˋ} 長_{ㄔㄤˊ}方_{ㄈㄤ}形_{ㄒㄧㄥˊ} 裡_{ㄌㄧˇ}塗_{ㄊㄨˊ}上_{ㄕㄤˋ} 綠_{ㄌㄩˋ}色_{ㄙㄜˋ} 。

找_{ㄓㄠˇ}一_ㄧ找_{ㄓㄠˇ}，塗_{ㄊㄨˊ}一_ㄧ塗_{ㄊㄨˊ}

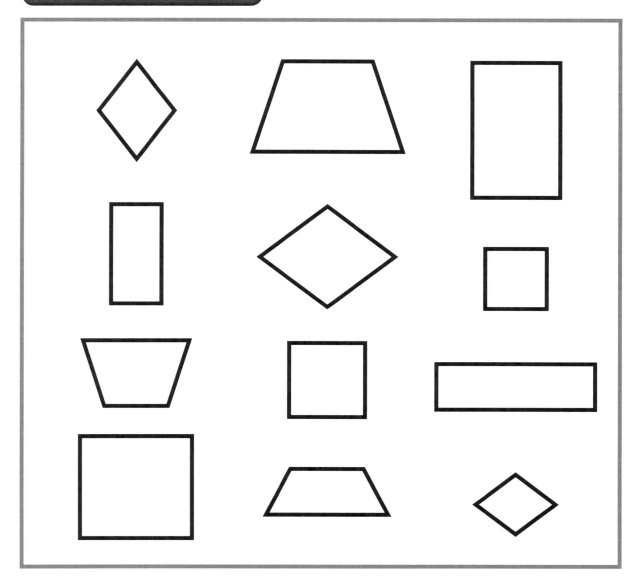

我_{ㄨㄛˇ}塗_{ㄊㄨˊ}了_{ㄌㄜ}（　　　）個_{ㄍㄜˋ}菱_{ㄌㄧㄥˊ}形_{ㄒㄧㄥˊ}，（　　　）個_{ㄍㄜˋ}正_{ㄓㄥˋ}方_{ㄈㄤ}形_{ㄒㄧㄥˊ}
（　　　）個_{ㄍㄜˋ}梯_{ㄊㄧ}形_{ㄒㄧㄥˊ}，（　　　）個_{ㄍㄜˋ}長_{ㄔㄤˊ}方_{ㄈㄤ}形_{ㄒㄧㄥˊ}

請在 心形 裡塗上 紅色 ，
在 半圓形 裡塗上 藍色 ，
在 圓形 裡塗上 黃色 ，
在 橢圓形 裡塗上 綠色 。

找一找， 塗一塗

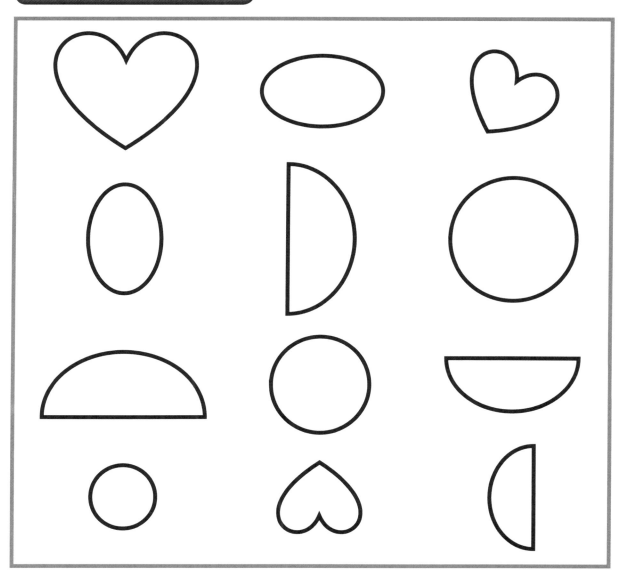

我塗了（　　　）個心形，（　　　）個半圓形
（　　　）個圓形，（　　　）個橢圓形

請在 菱形 裡塗上 紅色 ，
在 星　形 裡塗上 藍色 ，
在 梯　形 裡塗上 黃色 ，
在 三角形 裡塗上 綠色 。

找一找，塗一塗

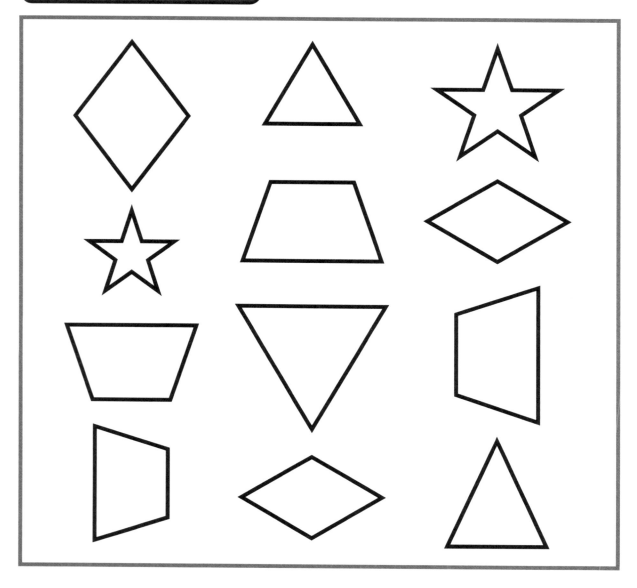

我塗了（　　）個菱形，（　　）個星　形
　　　　（　　）個梯形，（　　）個三角形

請ㄑㄧㄥ在ㄗㄞ 正ㄓㄥ方ㄈㄤ形ㄒㄧㄥ 裡ㄌㄧ塗ㄊㄨ上ㄕㄤ 紅ㄏㄨㄥ色ㄙㄜ ，
在ㄗㄞ 長ㄔㄤ方ㄈㄤ形ㄒㄧㄥ 裡ㄌㄧ塗ㄊㄨ上ㄕㄤ 藍ㄌㄢ色ㄙㄜ ，
在ㄗㄞ 圓ㄩㄢ 形ㄒㄧㄥ 裡ㄌㄧ塗ㄊㄨ上ㄕㄤ 黃ㄏㄨㄤ色ㄙㄜ ，
在ㄗㄞ 三ㄙㄢ角ㄐㄧㄠ形ㄒㄧㄥ 裡ㄌㄧ塗ㄊㄨ上ㄕㄤ 綠ㄌㄩ色ㄙㄜ 。

找ㄓㄠ一找ㄓㄠ， 塗ㄊㄨ一塗ㄊㄨ

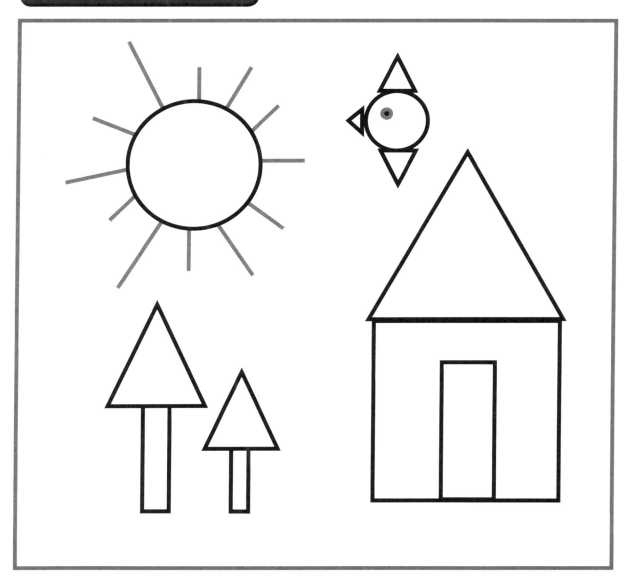

我ㄨㄛ塗ㄊㄨ了ㄌㄜ（　　　）個ㄍㄜ正ㄓㄥ方ㄈㄤ形ㄒㄧㄥ，（　　　）個ㄍㄜ長ㄔㄤ方ㄈㄤ形ㄒㄧㄥ
（　　　）個ㄍㄜ圓ㄩㄢ 形ㄒㄧㄥ，（　　　）個ㄍㄜ三ㄙㄢ角ㄐㄧㄠ形ㄒㄧㄥ

請在 圓形 裡塗上 紅色 ，
在 長方形 裡塗上 黃色 ，
在 半圓形 裡塗上 藍色 ，
在 正方形 裡塗上 橘色 。

找一找，塗一塗

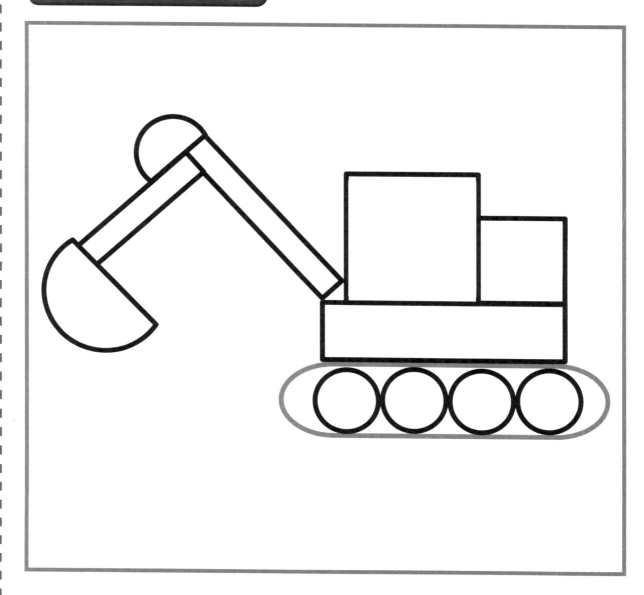

我塗了（　　　）個圓　形，（　　　）個長方形
　　　　（　　　）個半圓形，（　　　）個正方形

請ㄑㄧㄥˇ在ㄗㄞˋ 星ㄒㄧㄥ形ㄒㄧㄥˊ 裡ㄌㄧˇ塗ㄊㄨˊ上ㄕㄤˋ 黃ㄏㄨㄤˊ色ㄙㄜˋ ，
在ㄗㄞˋ 半ㄅㄢˋ圓ㄩㄢˊ形ㄒㄧㄥˊ 裡ㄌㄧˇ塗ㄊㄨˊ上ㄕㄤˋ 紅ㄏㄨㄥˊ色ㄙㄜˋ ，
在ㄗㄞˋ 心ㄒㄧㄣ 形ㄒㄧㄥˊ 裡ㄌㄧˇ塗ㄊㄨˊ上ㄕㄤˋ 綠ㄌㄩˋ色ㄙㄜˋ ，
在ㄗㄞˋ 三ㄙㄢ角ㄐㄧㄠˇ形ㄒㄧㄥˊ 裡ㄌㄧˇ塗ㄊㄨˊ上ㄕㄤˋ 藍ㄌㄢˊ色ㄙㄜˋ ，
在ㄗㄞˋ 橢ㄊㄨㄛˇ圓ㄩㄢˊ形ㄒㄧㄥˊ 裡ㄌㄧˇ塗ㄊㄨˊ上ㄕㄤˋ 紫ㄗˇ色ㄙㄜˋ 。

找ㄓㄠˇ一ㄧ找ㄓㄠˇ， 塗ㄊㄨˊ一ㄧ塗ㄊㄨˊ

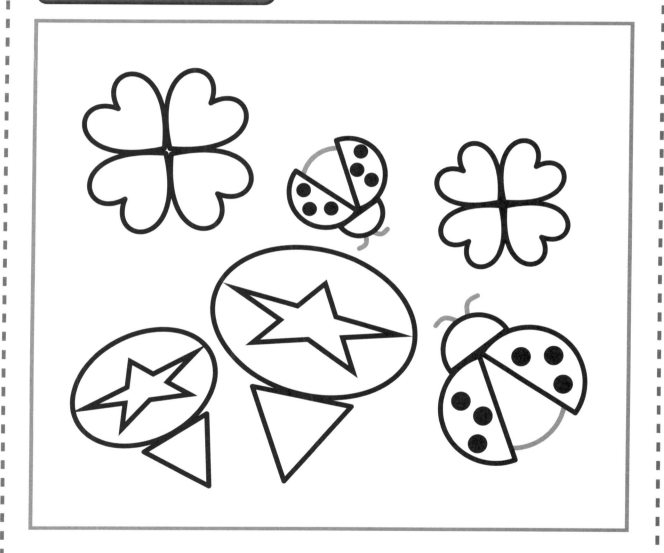

我ㄨㄛˇ塗ㄊㄨˊ了ㄌㄜ () 個ㄍㄜˋ星ㄒㄧㄥ形ㄒㄧㄥˊ ，() 個ㄍㄜˋ半ㄅㄢˋ圓ㄩㄢˊ形ㄒㄧㄥˊ

() 個ㄍㄜˋ心ㄒㄧㄣ形ㄒㄧㄥˊ ，() 個ㄍㄜˋ三ㄙㄢ角ㄐㄧㄠˇ形ㄒㄧㄥˊ

() 個ㄍㄜˋ橢ㄊㄨㄛˇ圓ㄩㄢˊ形ㄒㄧㄥˊ

請在 圓形 裡塗上 紅色 ，
在 正方形 裡塗上 紫色 ，
在 梯　形 裡塗上 藍色 ，
在 三角形 裡塗上 綠色 ，
在 長方形 裡塗上 橘色 。

找一找，塗一塗

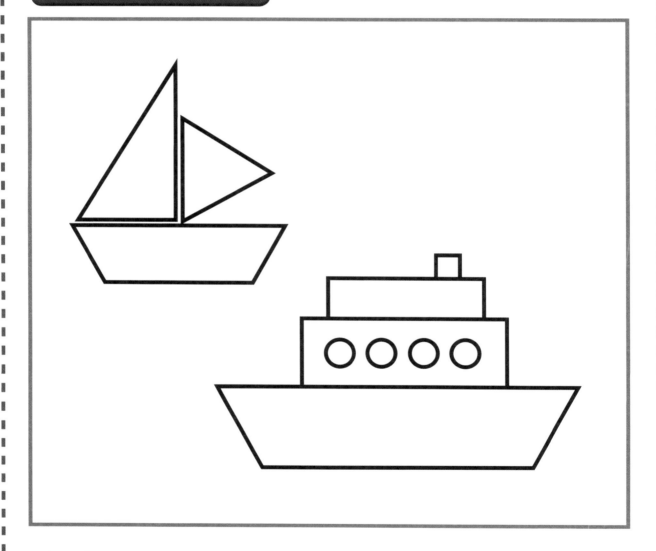

我塗了（　　　）個圓形，（　　　）個正方形
　　　　（　　　）個梯形，（　　　）個三角形
　　　　（　　　）個長方形

46

請ㄑㄧㄥˇ在ㄗㄞˋ 心ㄒㄧㄣ形ㄒㄧㄥˊ 裡ㄌㄧˇ塗ㄊㄨˊ上ㄕㄤˋ 紅ㄏㄨㄥˊ色ㄙㄜˋ ，
在ㄗㄞˋ 正ㄓㄥˋ方ㄈㄤ形ㄒㄧㄥˊ 裡ㄌㄧˇ塗ㄊㄨˊ上ㄕㄤˋ 紫ㄗˇ色ㄙㄜˋ ，
在ㄗㄞˋ 圓ㄩㄢˊ 形ㄒㄧㄥˊ 裡ㄌㄧˇ塗ㄊㄨˊ上ㄕㄤˋ 藍ㄌㄢˊ色ㄙㄜˋ ，
在ㄗㄞˋ 三ㄙㄢ角ㄐㄧㄠˇ形ㄒㄧㄥˊ 裡ㄌㄧˇ塗ㄊㄨˊ上ㄕㄤˋ 綠ㄌㄩˋ色ㄙㄜˋ ，
在ㄗㄞˋ 星ㄒㄧㄥ 形ㄒㄧㄥˊ 裡ㄌㄧˇ塗ㄊㄨˊ上ㄕㄤˋ 黃ㄏㄨㄤˊ色ㄙㄜˋ ，
在ㄗㄞˋ 長ㄔㄤˊ方ㄈㄤ形ㄒㄧㄥˊ 裡ㄌㄧˇ塗ㄊㄨˊ上ㄕㄤˋ 橘ㄐㄩˊ色ㄙㄜˋ 。

找ㄓㄠˇ一ㄧˋ找ㄓㄠˇ ， 塗ㄊㄨˊ一ㄧˋ塗ㄊㄨˊ

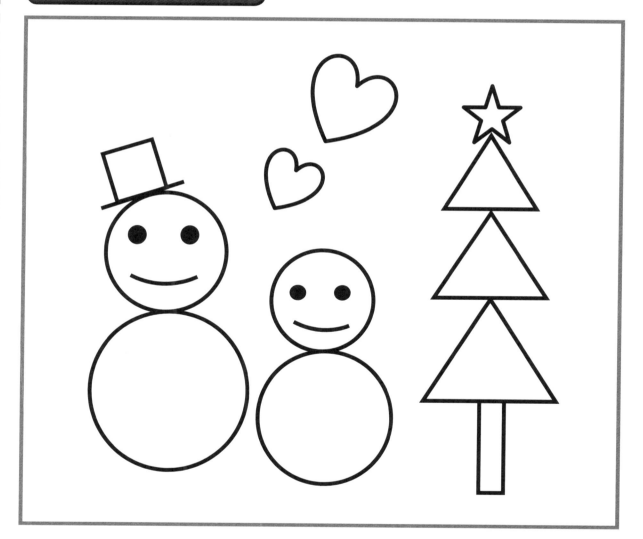

我ㄨㄛˇ塗ㄊㄨˊ了ㄌㄜ˙ (　　) 個ㄍㄜˋ 心ㄒㄧㄣ形ㄒㄧㄥˊ ， (　　) 個ㄍㄜˋ 正ㄓㄥˋ方ㄈㄤ形ㄒㄧㄥˊ
(　　) 個ㄍㄜˋ 圓ㄩㄢˊ形ㄒㄧㄥˊ ， (　　) 個ㄍㄜˋ 三ㄙㄢ角ㄐㄧㄠˇ形ㄒㄧㄥˊ
(　　) 個ㄍㄜˋ 星ㄒㄧㄥ形ㄒㄧㄥˊ ， (　　) 個ㄍㄜˋ 長ㄔㄤˊ方ㄈㄤ形ㄒㄧㄥˊ

請在 菱形 裡塗上 紅色 ，
在 半圓形 裡塗上 紫色 ，
在 梯　形 裡塗上 藍色 ，
在 三角形 裡塗上 綠色 ，
在 星　形 裡塗上 黃色 ，
在 長方形 裡塗上 橘色 。

找一找，塗一塗

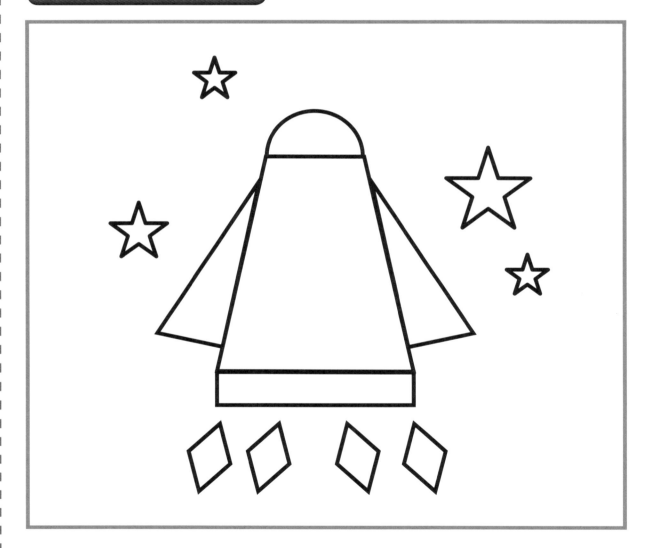

我塗了（　　　）個菱形，（　　　）個半圓形
　　　（　　　）個梯形，（　　　）個三角形
　　　（　　　）個星形，（　　　）個長方形

48

塗一塗

請在 圓形 裡塗上 黑色 ，
在 半圓形 裡塗上 紫色 ，
在 心 形 裡塗上 藍色 ，
在 三角形 裡塗上 綠色 ，
在 星 形 裡塗上 黃色 ，
在 橢圓形 裡塗上 橘色 。

找一找，塗一塗

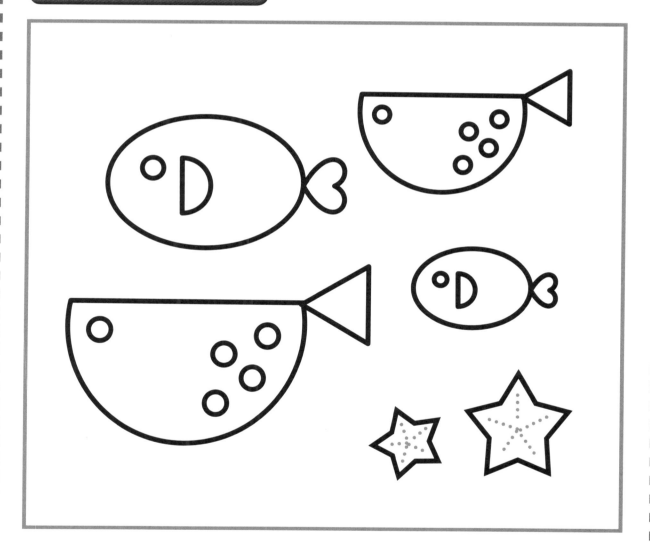

我塗了（　　　）個圓形，（　　　）個半圓形
（　　　）個心形，（　　　）個三角形
（　　　）個星形，（　　　）個橢圓形

請在 圓形 裡塗上 藍色 ，
在 長方形 裡塗上 綠色 ，
在 心 形 裡塗上 紅色 ，
在 橢圓形 裡塗上 橘色 ，
在 梯 形 裡塗上 黃色 ，
在 正方形 裡塗上 紫色 。

找一找， 塗一塗

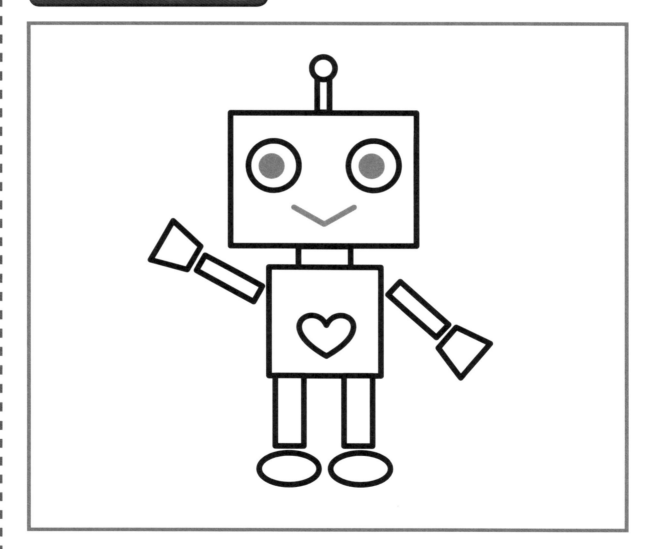

我塗了（　　　　）個圓形，（　　　　）個長方形
　　　　（　　　　）個心形，（　　　　）個橢圓形
　　　　（　　　　）個梯形，（　　　　）個正方形

單ㄉㄢ 元ㄩㄢ **5**

圖ㄊㄨˊ 形ㄒㄧㄥˊ 連ㄌㄧㄢˊ 連ㄌㄧㄢˊ 看ㄎㄢˋ

可ㄎㄜˇ 配ㄆㄟˋ 合ㄏㄜˊ 桌ㄓㄨㄛ 遊ㄧㄡˊ 《樂ㄌㄜˋ 在ㄗㄞˋ 形ㄒㄧㄥˊ 中ㄓㄨㄥ》
玩ㄨㄢˊ 法ㄈㄚˇ 一

請將相同的圖形用線連起來。

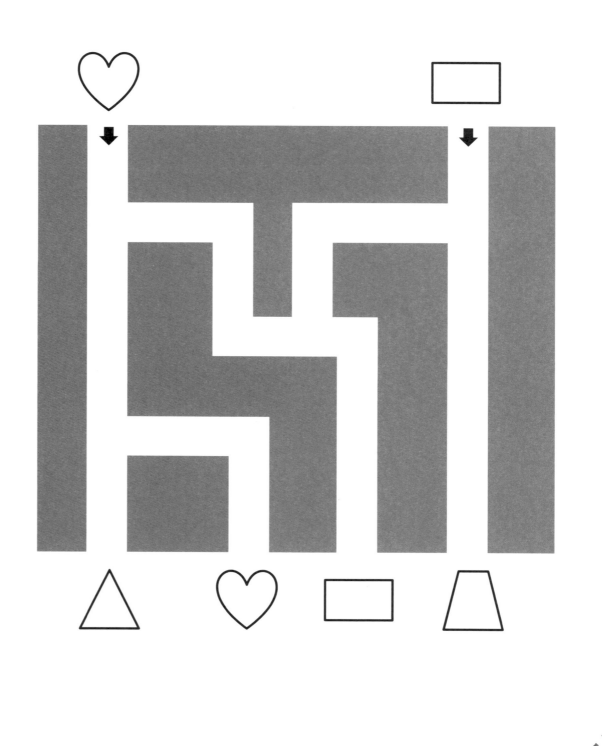

請將相同的圖形用線連起來。

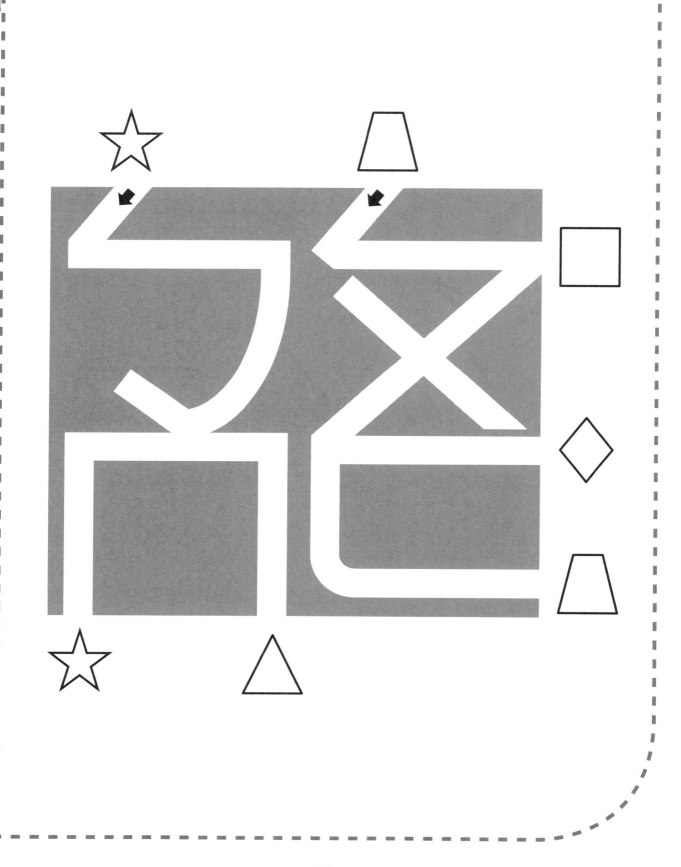

53

請將相同的圖形用線連起來。

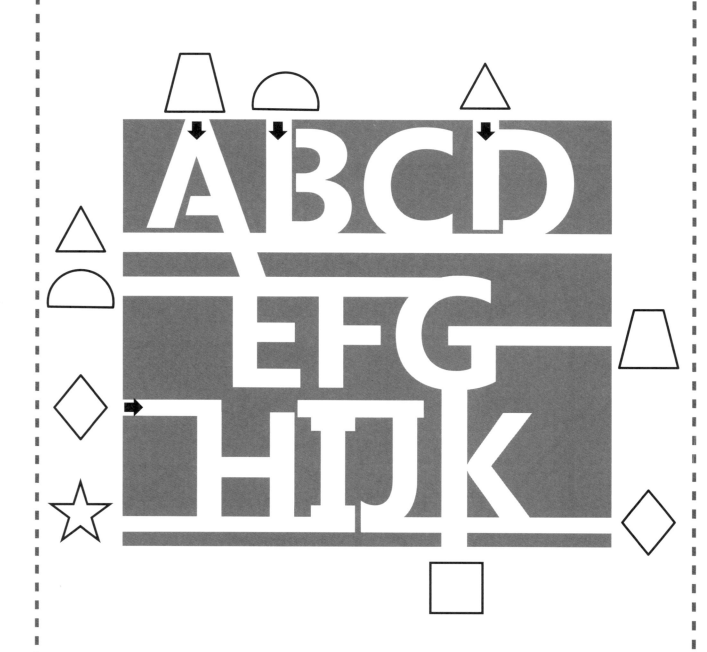

請將相同的圖形用線連起來。

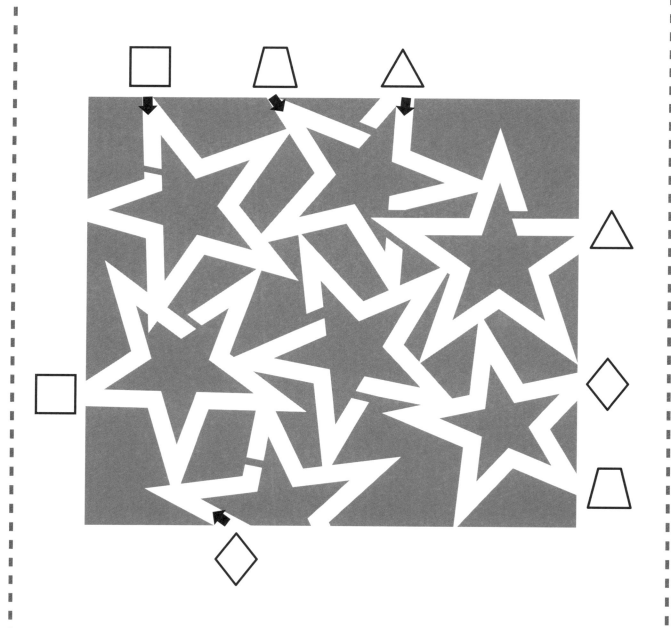

55

請將相同的圖形用線連起來。

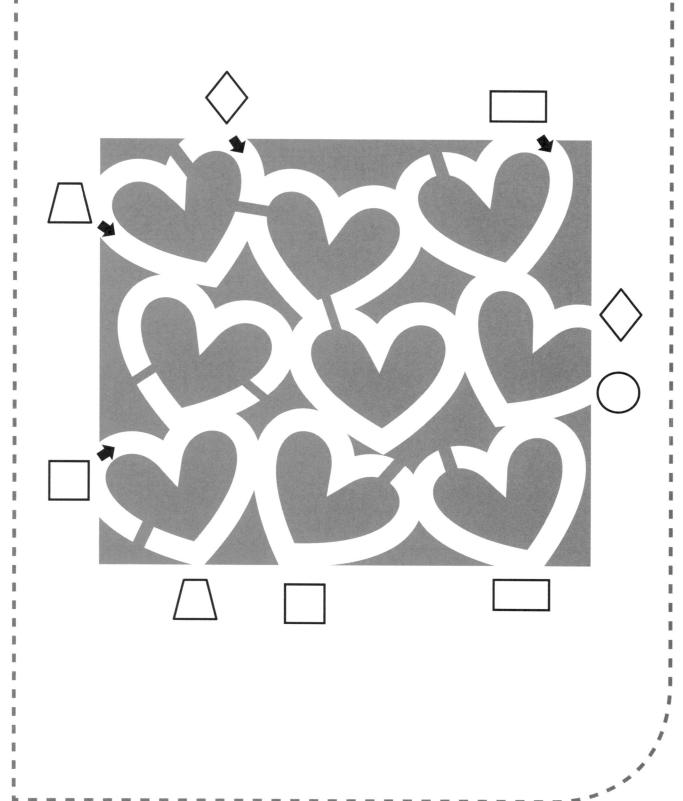

請將相同的圖形用線連起來。

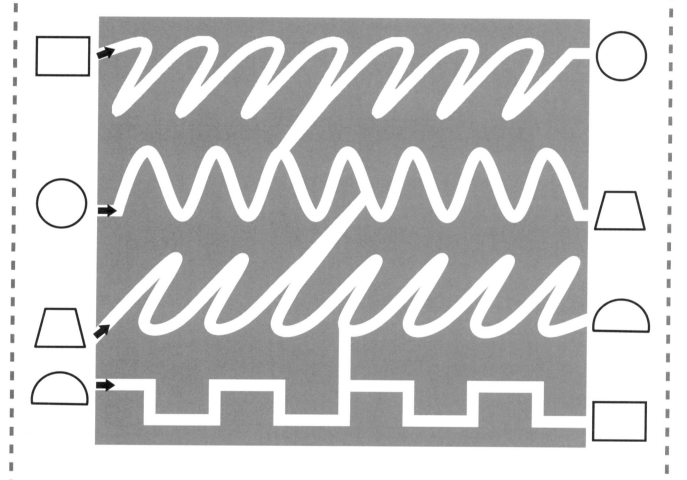

57

請將相同的圖形用線連起來。

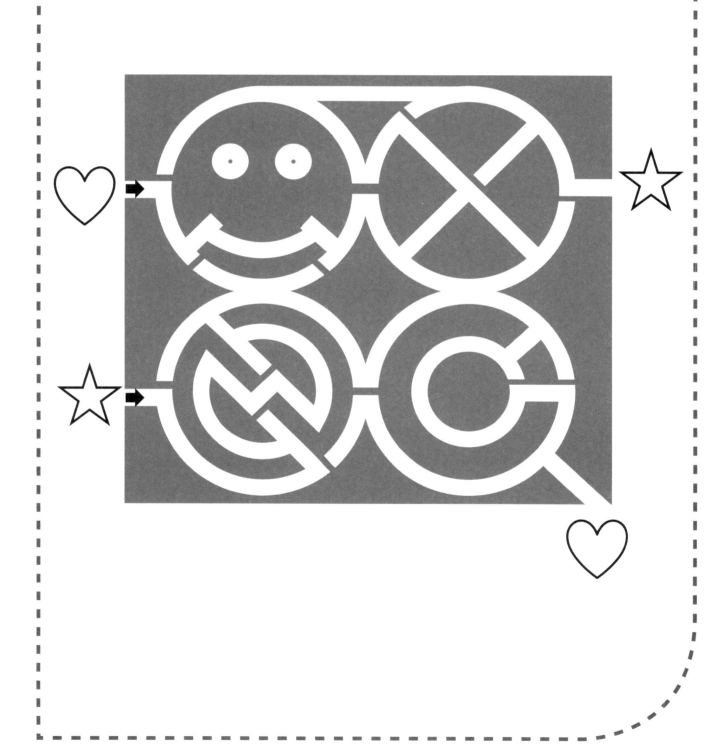

連一連

請將相同的圖形用線連起來。

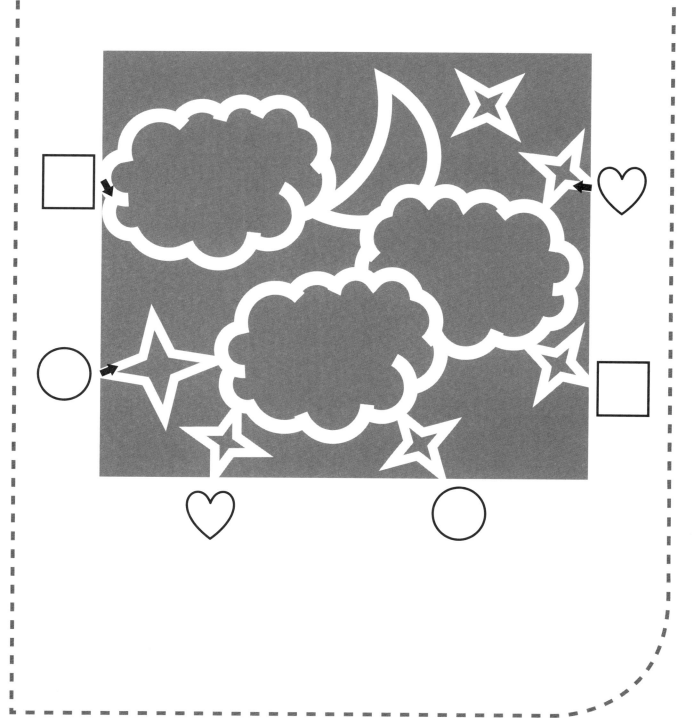

請將相同的圖形用線連起來。

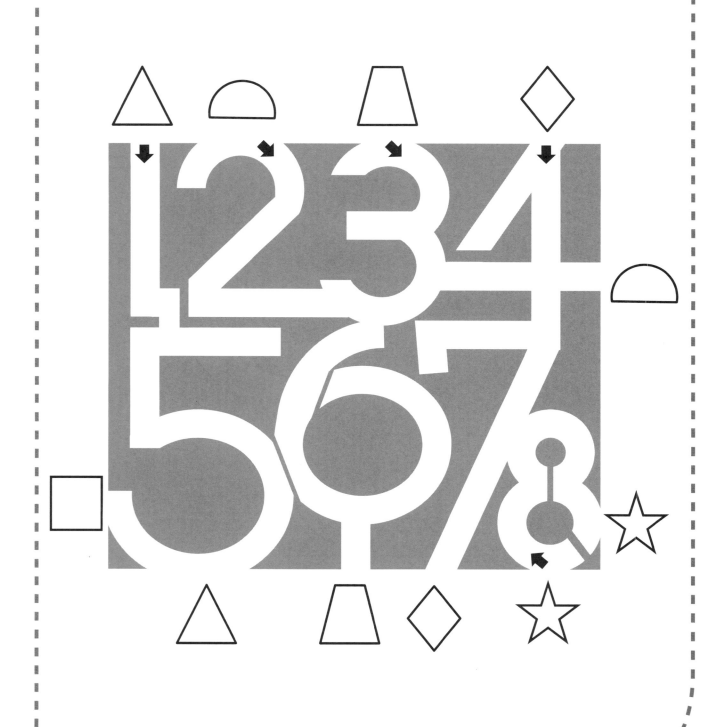

單ㄉㄢ元ㄩㄢˊ**6**

數ㄕㄨˋ字ㄗˋ著ㄓㄨㄛˊ色ㄙㄜˋ

請用彩色筆將數字 1 著色，
數字 2 不著色。

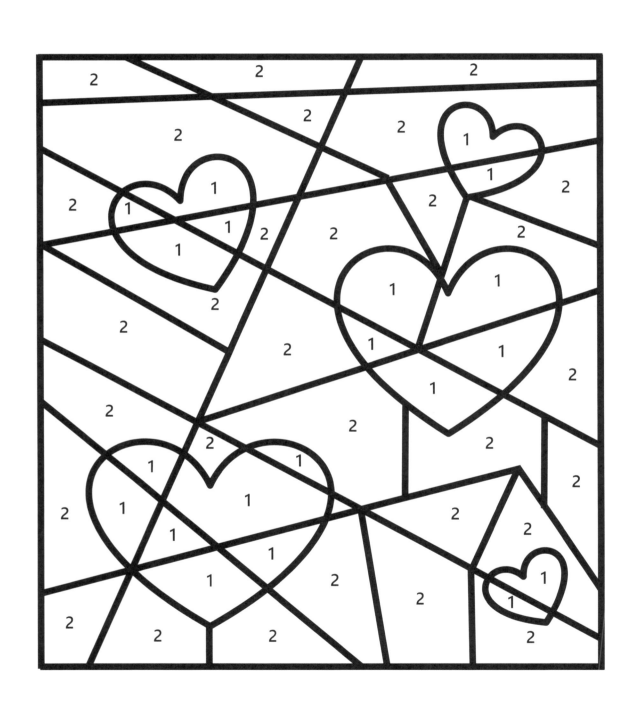

請ㄑㄧㄥˇ用ㄩㄥˋ彩ㄘㄞˇ色ㄙㄜˋ筆ㄅㄧˇ將ㄐㄧㄤ數ㄕㄨˋ字ㄗˋ 1 著ㄓㄨㄛˊ色ㄙㄜˋ，
數ㄕㄨˋ字ㄗˋ 2 不ㄅㄨˋ著ㄓㄨㄛˊ色ㄙㄜˋ。

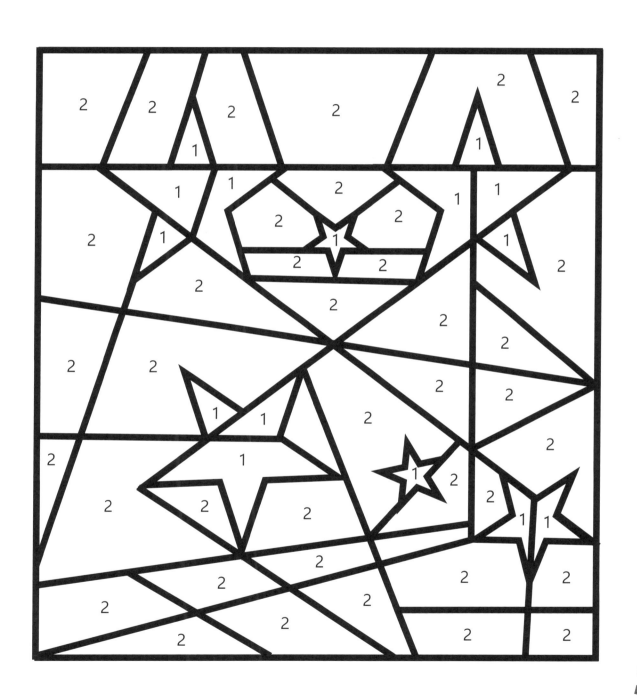

請用彩色筆將數字1塗上藍色，
數字2塗上紅色，數字3不著色。

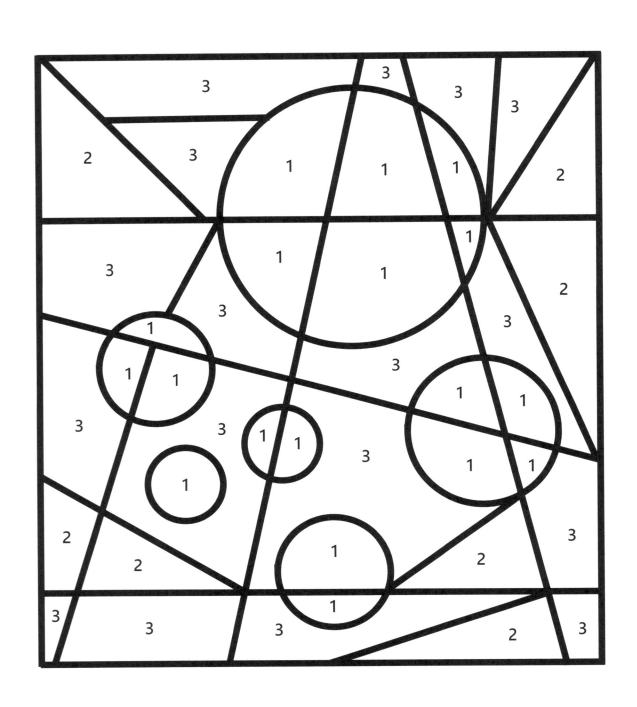

64

請用彩色筆將數字 1 塗上黃色，
數字 2 塗上紅色，數字 3 塗上藍色，
數字 4 不著色。

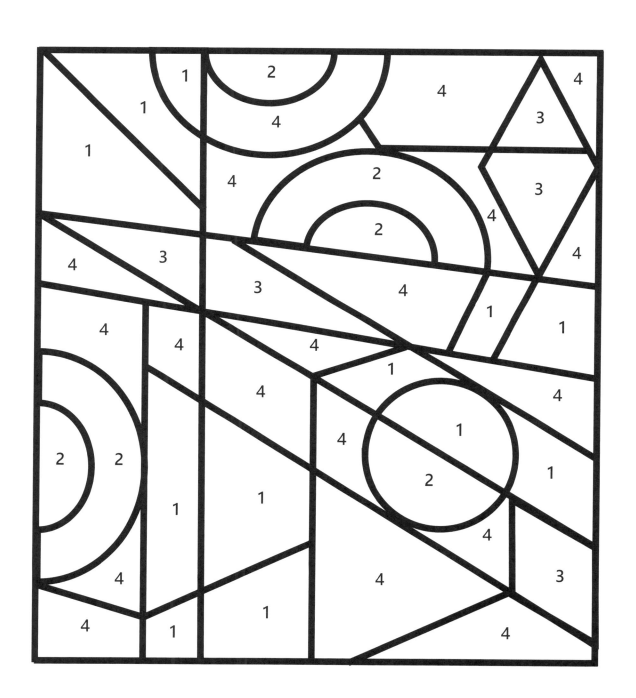

請ㄑㄧㄥˇ用ㄩㄥˋ彩ㄘㄞˇ色ㄙㄜˋ筆ㄅㄧˇ將ㄐㄧㄤ數ㄕㄨˋ字ㄗˋ 1 塗ㄊㄨˊ上ㄕㄤˋ紅ㄏㄨㄥˊ色ㄙㄜˋ，
數ㄕㄨˋ字ㄗˋ 2 塗ㄊㄨˊ上ㄕㄤˋ藍ㄌㄢˊ色ㄙㄜˋ，數ㄕㄨˋ字ㄗˋ 3 塗ㄊㄨˊ上ㄕㄤˋ紫ㄗˇ色ㄙㄜˋ，
數ㄕㄨˋ字ㄗˋ 4 不ㄅㄨˋ著ㄓㄨㄛˋ色ㄙㄜˋ。

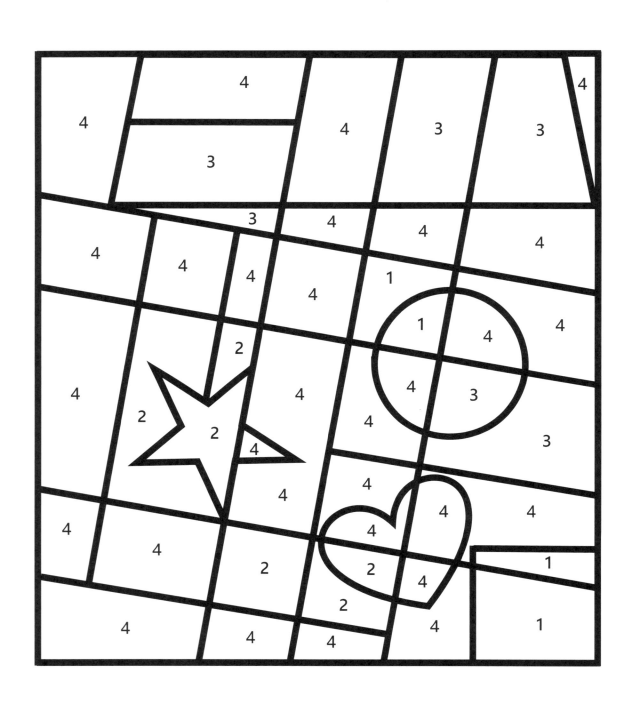

請<ruby>用<rt>ㄩㄥˋ</rt></ruby><ruby>彩<rt>ㄘㄞˇ</rt></ruby><ruby>色<rt>ㄙㄜˋ</rt></ruby><ruby>筆<rt>ㄅㄧˇ</rt></ruby><ruby>將<rt>ㄐㄧㄤ</rt></ruby><ruby>數<rt>ㄕㄨˋ</rt></ruby><ruby>字<rt>ㄗˋ</rt></ruby> 1 <ruby>塗<rt>ㄊㄨˊ</rt></ruby><ruby>上<rt>ㄕㄤˋ</rt></ruby><ruby>黃<rt>ㄏㄨㄤˊ</rt></ruby><ruby>色<rt>ㄙㄜˋ</rt></ruby>，
<ruby>數<rt>ㄕㄨˋ</rt></ruby><ruby>字<rt>ㄗˋ</rt></ruby> 2 <ruby>塗<rt>ㄊㄨˊ</rt></ruby><ruby>上<rt>ㄕㄤˋ</rt></ruby><ruby>紫<rt>ㄗˇ</rt></ruby><ruby>色<rt>ㄙㄜˋ</rt></ruby>，<ruby>數<rt>ㄕㄨˋ</rt></ruby><ruby>字<rt>ㄗˋ</rt></ruby> 3 <ruby>塗<rt>ㄊㄨˊ</rt></ruby><ruby>上<rt>ㄕㄤˋ</rt></ruby><ruby>藍<rt>ㄌㄢˊ</rt></ruby><ruby>色<rt>ㄙㄜˋ</rt></ruby>，
<ruby>數<rt>ㄕㄨˋ</rt></ruby><ruby>字<rt>ㄗˋ</rt></ruby> 4 <ruby>不<rt>ㄅㄨˋ</rt></ruby><ruby>著<rt>ㄓㄨㄛˊ</rt></ruby><ruby>色<rt>ㄙㄜˋ</rt></ruby>。

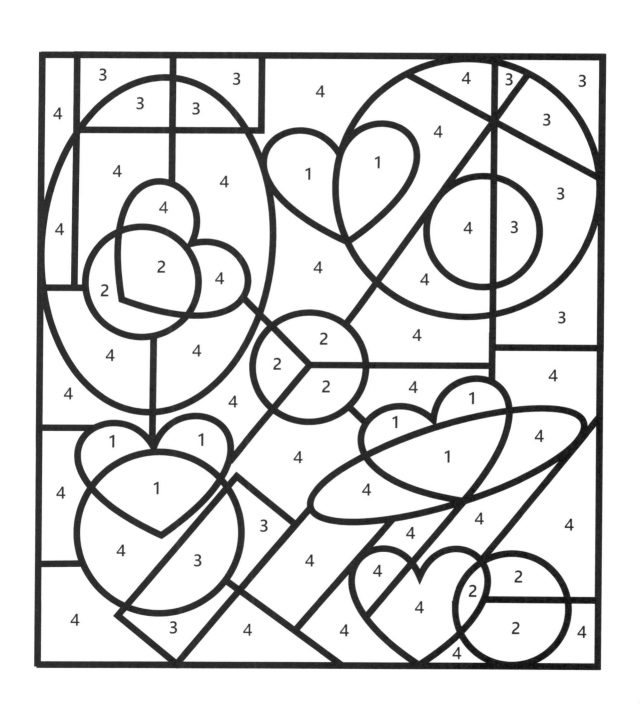

請ㄑㄧㄥˇ用ㄩㄥˋ彩ㄘㄞˇ色ㄙㄜˋ筆ㄅㄧˇ將ㄐㄧㄤ數ㄕㄨˋ字ㄗˋ 1 塗ㄊㄨˊ上ㄕㄤˋ橘ㄐㄩˊ色ㄙㄜˋ，數ㄕㄨˋ字ㄗˋ 2 塗ㄊㄨˊ上ㄕㄤˋ紅ㄏㄨㄥˊ色ㄙㄜˋ，數ㄕㄨˋ字ㄗˋ 3 塗ㄊㄨˊ上ㄕㄤˋ藍ㄌㄢˊ色ㄙㄜˋ，數ㄕㄨˋ字ㄗˋ 4 塗ㄊㄨˊ上ㄕㄤˋ黃ㄏㄨㄤˊ色ㄙㄜˋ，數ㄕㄨˋ字ㄗˋ 5 不ㄅㄨˋ著ㄓㄨㄛˊ色ㄙㄜˋ。

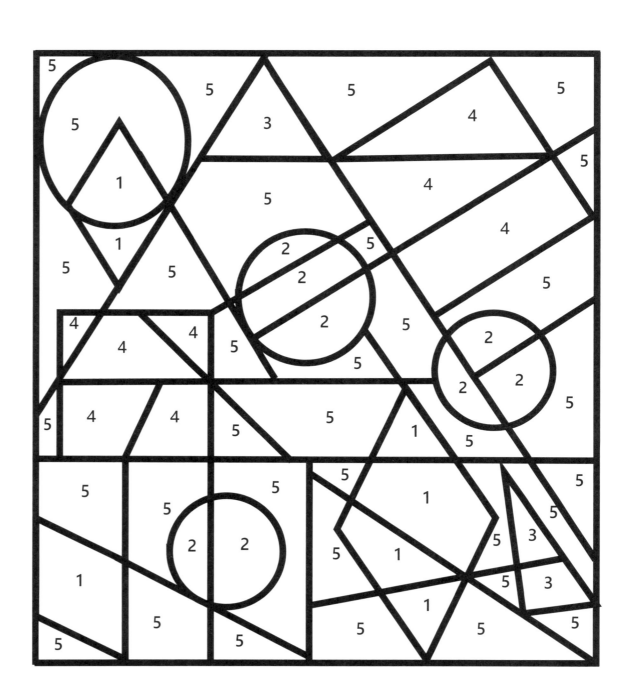

請用彩色筆將數字 1 塗上粉紅色，
數字 2 塗上藍色，數字 3 塗上綠色，
數字 4 塗上紅色，數字 5 不著色。

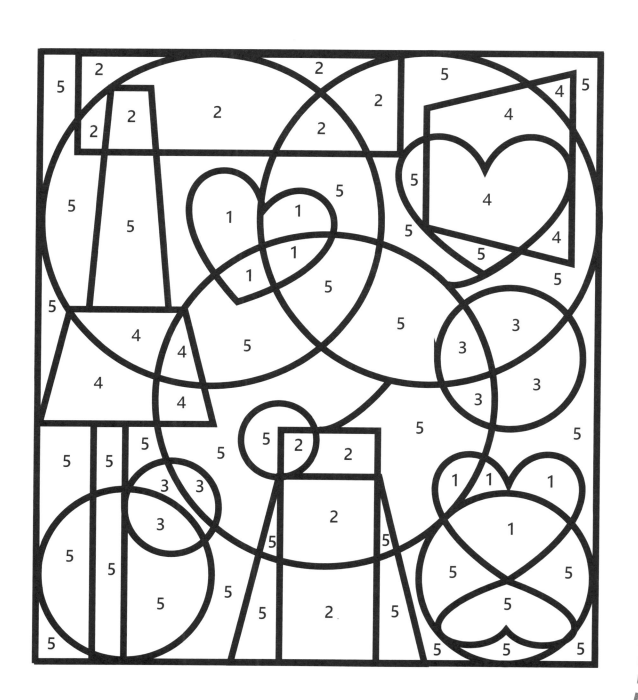

請用彩色筆將數字 1 塗上黃色，
數字 2 塗上橘色，數字 3 塗上綠色，
數字 4 塗上粉紅色，數字 5 不著色。

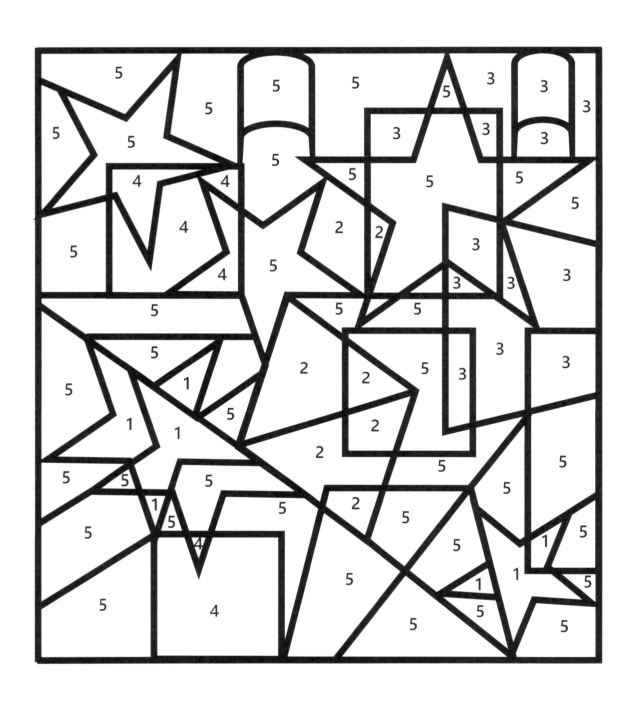

單ㄉㄢ元ㄩㄢˊ 7

尋ㄒㄩㄣˊ找ㄓㄠˇ目ㄇㄨˋ標ㄅㄧㄠ遊ㄧㄡˊ戲ㄒㄧˋ

請仔細看目標圖形，然後在題目中圈出正確排列的圖形。

範例

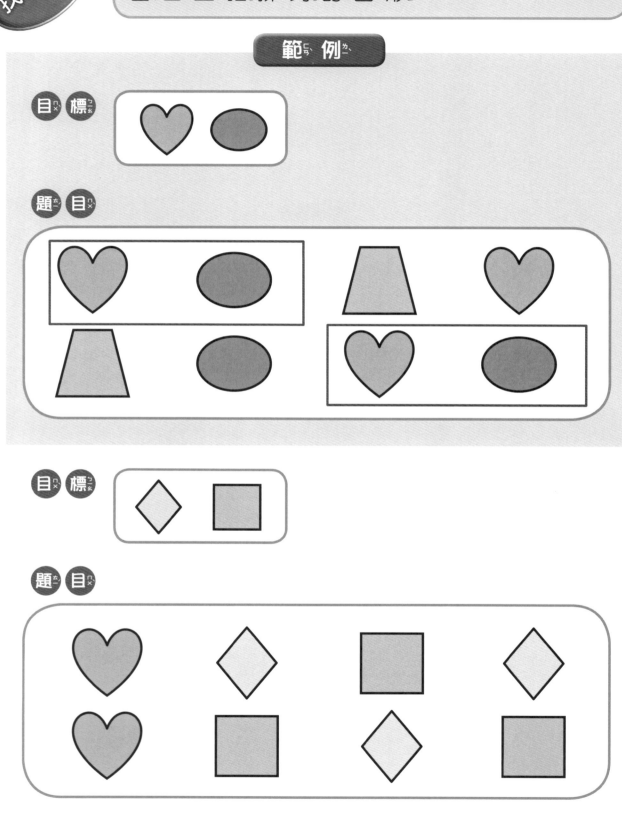

我找對了（　　　）組

請仔細看目標圖形，然後在題目中圈出正確排列的圖形。

我找對了（　　　　）組

73

請仔細看目標圖形，然後在題目中圈出正確排列的圖形。

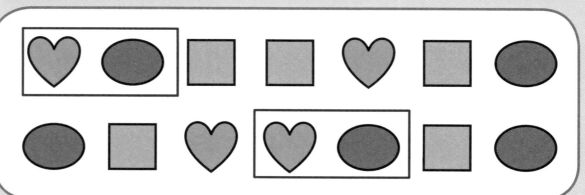

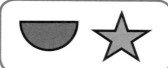

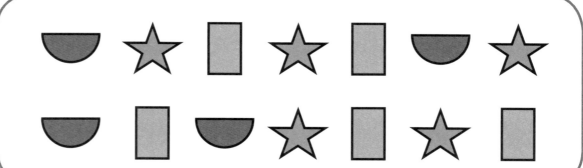

我找對了（　　　　）組

74

請仔細看目標圖形，然後在題目中圈出正確排列的圖形。

範例

我找對了（　　　　）組

請仔細看目標圖形，然後在題目中圈出正確排列的圖形。

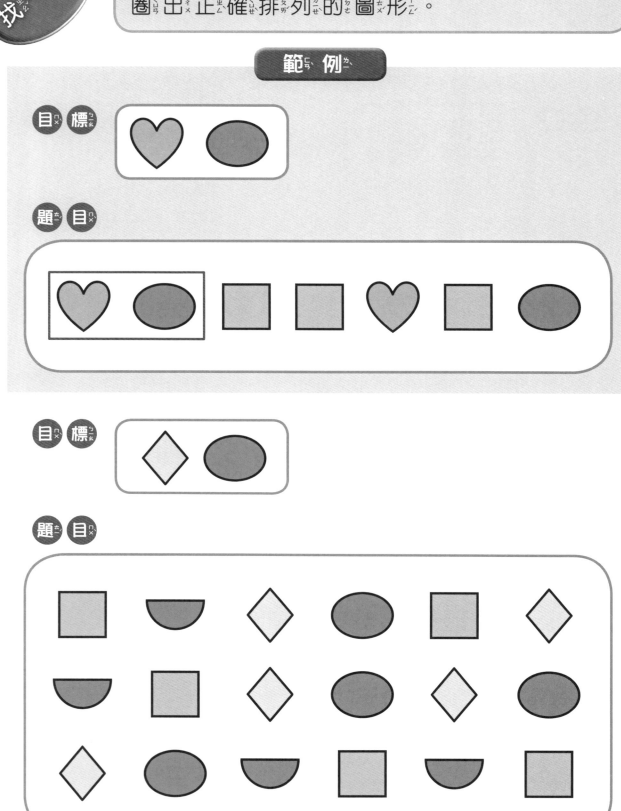

我找對了（　　　）組

請仔細看目標圖形，然後在題目中圈出正確排列的圖形。

目標

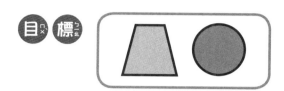

題目

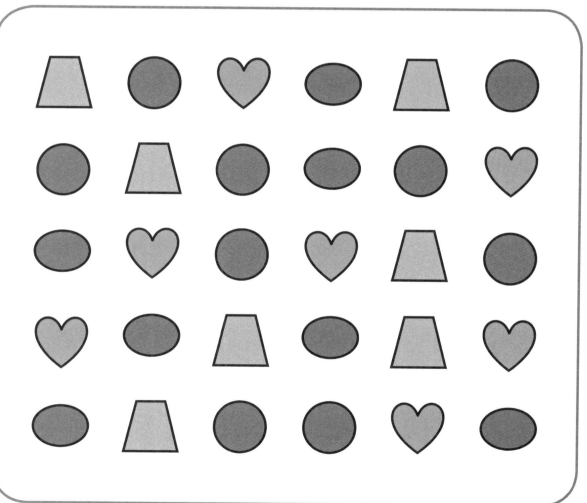

我找對了（　　　　）組

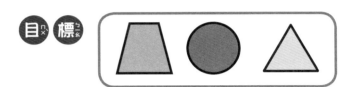

目標

題目

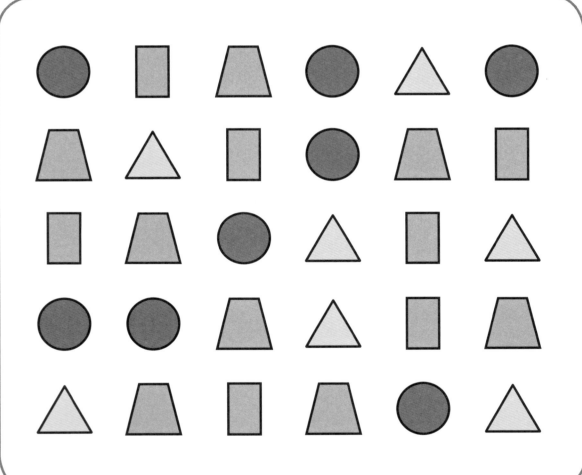

我找對了(　　　)組

請仔細看目標圖形，然後在題目中圈出正確排列的圖形。

目標

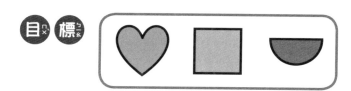

題目

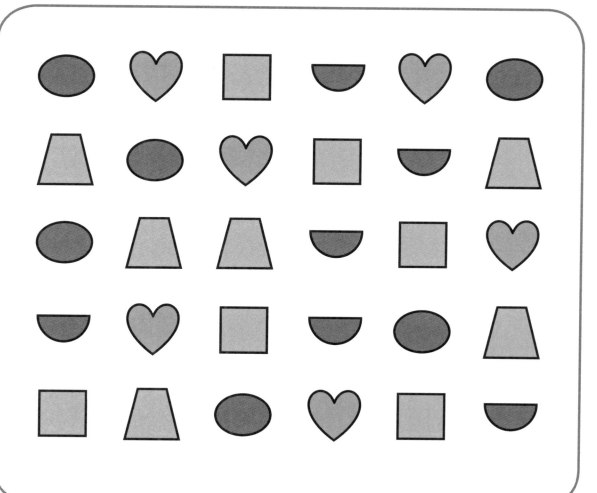

我找對了（　　　　　）組

請仔細看目標圖形，然後在題目中圈出正確排列的圖形。

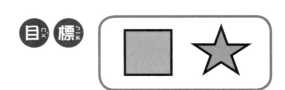

題目

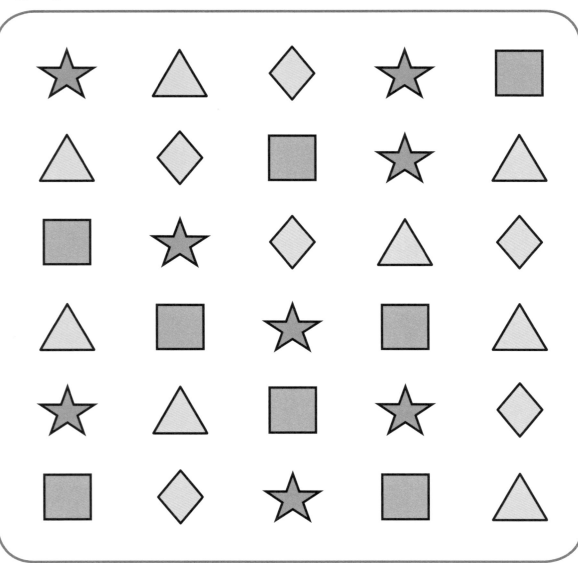

我找對了（　　　　）組

請仔細看目標圖形，然後在題目中圈出正確排列的圖形。

目標

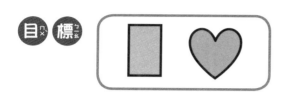

題目

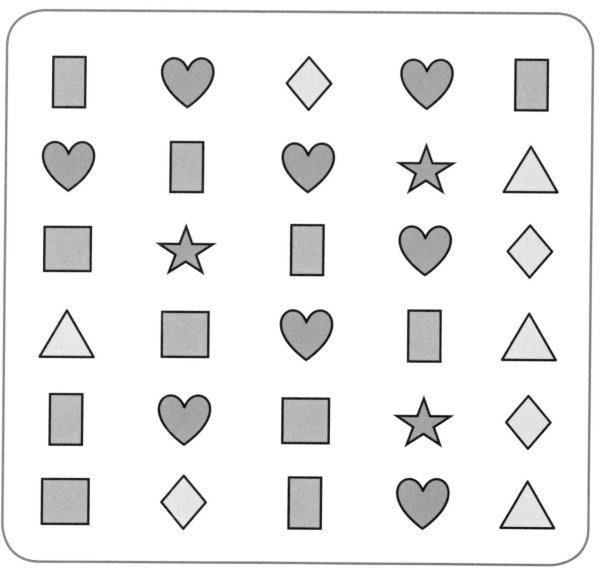

我找對了（　　　　）組

請仔細看目標圖形，然後在題目中圈出正確排列的圖形。

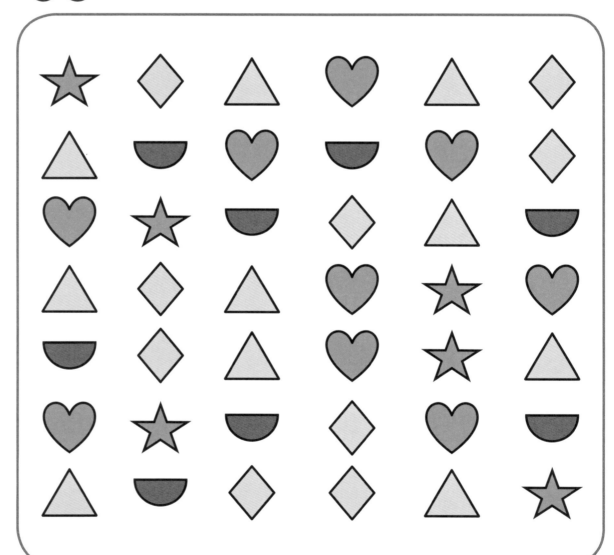

我找對了（　　　）組

請仔細看目標圖形，然後在題目中圈出正確排列的圖形。

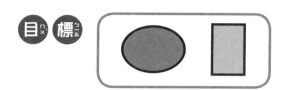

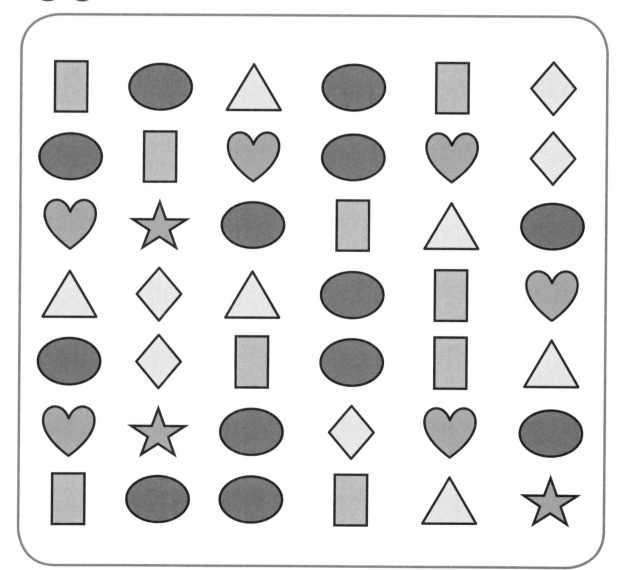

我找對了 (　　　　) 組

請仔細看目標圖形，然後在題目中圈出正確排列的圖形。

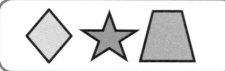

題目

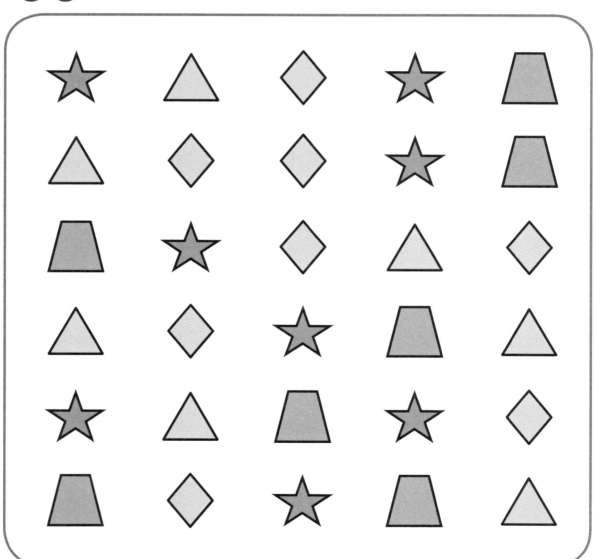

我找對了（　　　　）組

請仔細看目標圖形，然後在題目中圈出正確排列的圖形。

目標

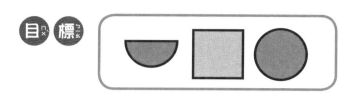

題目

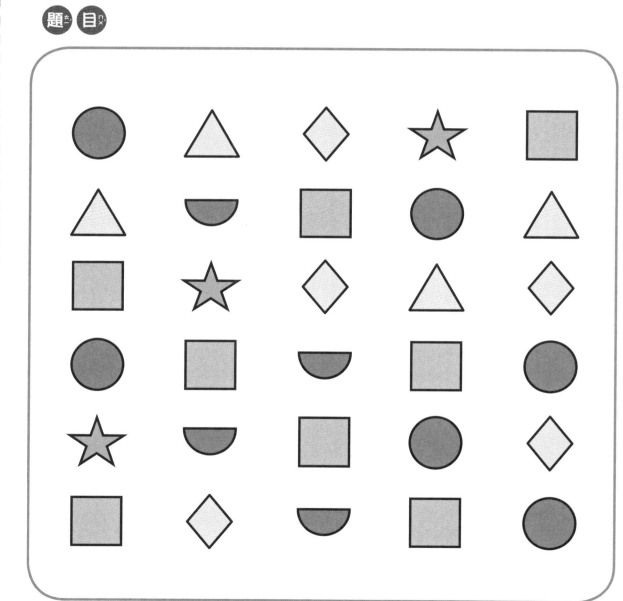

我找對了（　　　　）組

請仔細看目標圖形，然後在題目中圈出正確排列的圖形。

目標

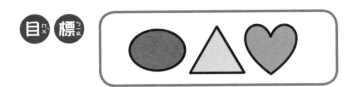

題目

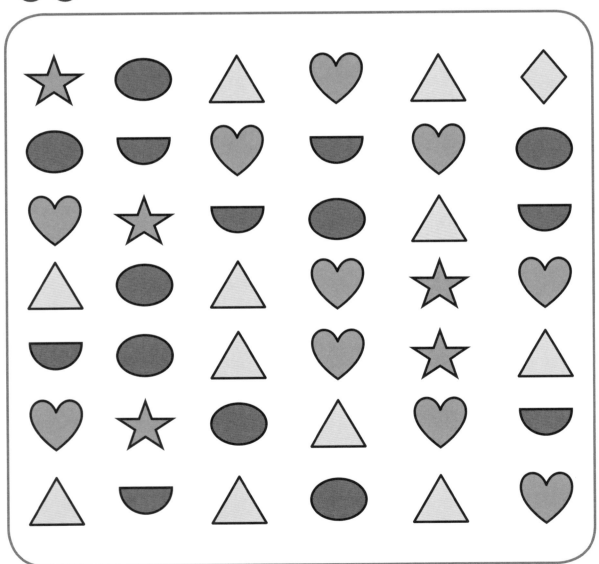

我找對了（　　　　）組

86

單ㄉㄢ元ㄩㄢˊ **8**

認ㄖㄣˋ識ㄕˋ邊ㄅㄧㄢ、角ㄐㄧㄠˇ、
頂ㄉㄧㄥˇ點ㄉㄧㄢˇ 1

可ㄎㄜˇ配ㄆㄟˋ合ㄏㄜˊ桌ㄓㄨㄛ遊ㄧㄡˊ《樂ㄌㄜˋ在ㄗㄞˋ形ㄒㄧㄥˊ中ㄓㄨㄥ》
玩ㄨㄢˊ法ㄈㄚˇ七ㄑㄧ

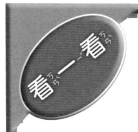

認ㄖㄣˋ識ㄕˋ「邊ㄅㄧㄢ」、「角ㄐㄧㄠˇ」、「頂ㄉㄧㄥˇ點ㄉㄧㄢˇ」:三ㄙㄢ角ㄐㄧㄠˇ形ㄒㄧㄥˊ

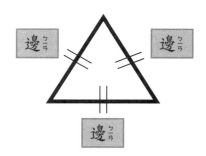

三ㄙㄢ角ㄐㄧㄠˇ形ㄒㄧㄥˊ有ㄧㄡˇ 3 個ㄍㄜˋ「邊ㄅㄧㄢ」

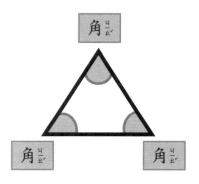

三ㄙㄢ角ㄐㄧㄠˇ形ㄒㄧㄥˊ有ㄧㄡˇ 3 個ㄍㄜˋ「角ㄐㄧㄠˇ」

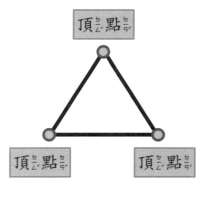

三ㄙㄢ角ㄐㄧㄠˇ形ㄒㄧㄥˊ有ㄧㄡˇ 3 個ㄍㄜˋ「頂ㄉㄧㄥˇ點ㄉㄧㄢˇ」

看ᵃᵏᵃⁿ一看ᵃᵏᵃⁿ

認ᵘˋⁿ識ˋ「邊ᵇⁱ¹ⁿ」、「角ⁿⁱˇᵃ」、「頂ᵈⁱˇⁿᵍ點ᵈⁱˇᵃⁿ」：正ᵘˋˇ方ᵘⁱˈᵍ形ᵘⁱˈˈⁿ

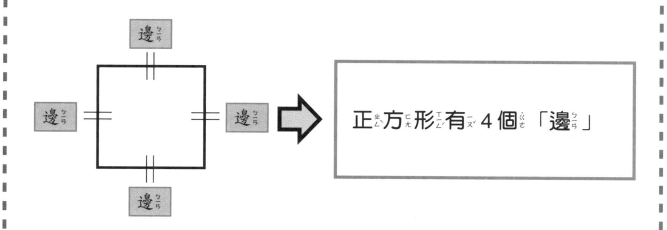

正ᵘˋˇ方ᵘⁱˈᵍ形ᵘⁱˈˈⁿ有ᵘˇ4個ᵘˈ「邊ᵇⁱ¹ⁿ」

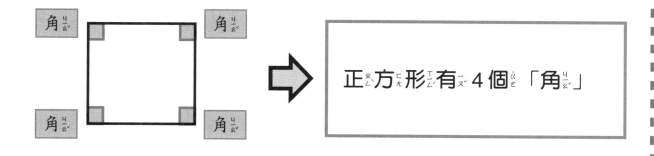

正ᵘˋˇ方ᵘⁱˈᵍ形ᵘⁱˈˈⁿ有ᵘˇ4個ᵘˈ「角ⁿⁱˇᵃ」

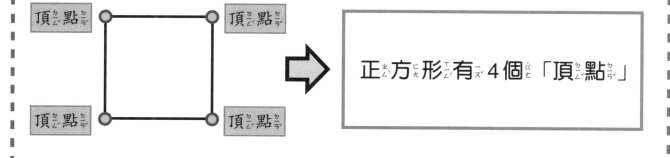

正ᵘˋˇ方ᵘⁱˈᵍ形ᵘⁱˈˈⁿ有ᵘˇ4個ᵘˈ「頂ᵈⁱˇⁿᵍ點ᵈⁱˇᵃⁿ」

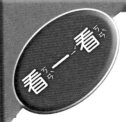

認識「邊」、「角」、「頂點」：長方形

長方形有 4 個「邊」

長方形有 4 個「角」

長方形有 4 個「頂點」

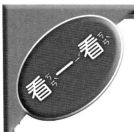

認(ㄖㄣˋ)識(ㄕˋ)「邊(ㄅㄧㄢ)」、「角(ㄐㄧㄠˇ)」、「頂(ㄉㄧㄥˇ)點(ㄉㄧㄢˇ)」：梯(ㄊㄧ)形(ㄒㄧㄥˊ)

梯(ㄊㄧ)形(ㄒㄧㄥˊ)有(ㄧㄡˇ)４個(ㄍㄜˋ)「邊(ㄅㄧㄢ)」

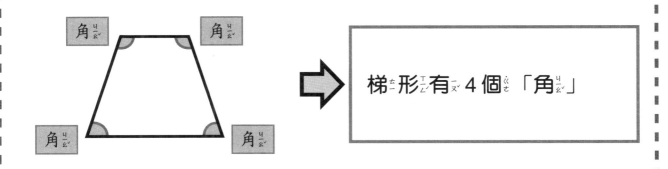

梯(ㄊㄧ)形(ㄒㄧㄥˊ)有(ㄧㄡˇ)４個(ㄍㄜˋ)「角(ㄐㄧㄠˇ)」

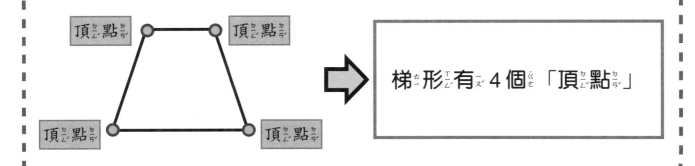

梯(ㄊㄧ)形(ㄒㄧㄥˊ)有(ㄧㄡˇ)４個(ㄍㄜˋ)「頂(ㄉㄧㄥˇ)點(ㄉㄧㄢˇ)」

看一看

認識「邊」、「角」、「頂點」：菱形

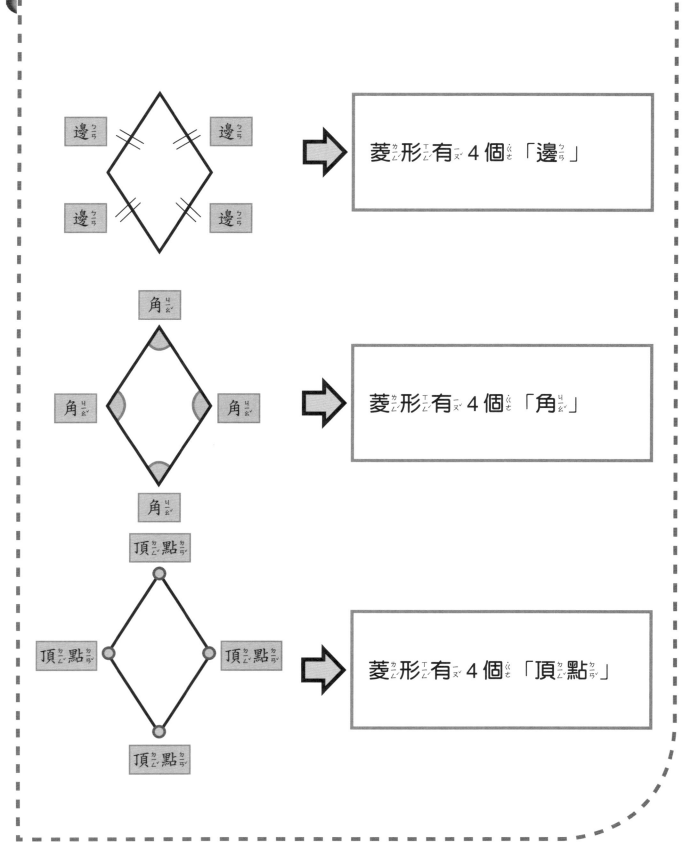

邊　邊
邊　邊

➡ 菱形有 4 個「邊」

角
角　角
角

➡ 菱形有 4 個「角」

頂點
頂點　頂點
頂點

➡ 菱形有 4 個「頂點」

單元 9

認識邊、角、
頂點 2

可配合桌遊《樂在形中》
玩法七

請把每個形狀的「頂點」圈起來。

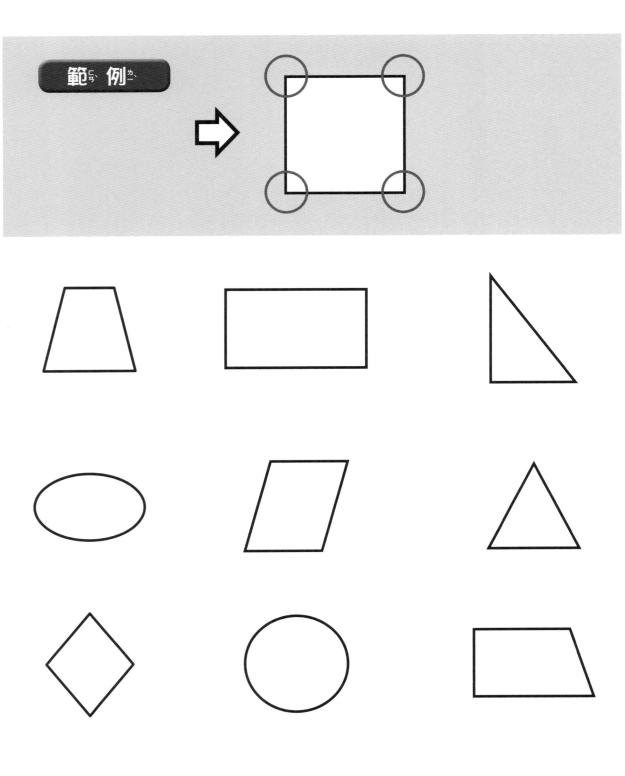

我一共圈了（　　　　　）個頂點

請ㄑㄧㄥ把ㄅㄚ每ㄇㄟ個ㄍㄜ形ㄒㄧㄥ狀ㄓㄨㄤ的ㄉㄜ「角ㄐㄧㄠ」塗ㄊㄨ上ㄕㄤ顏ㄧㄢ色ㄙㄜ。

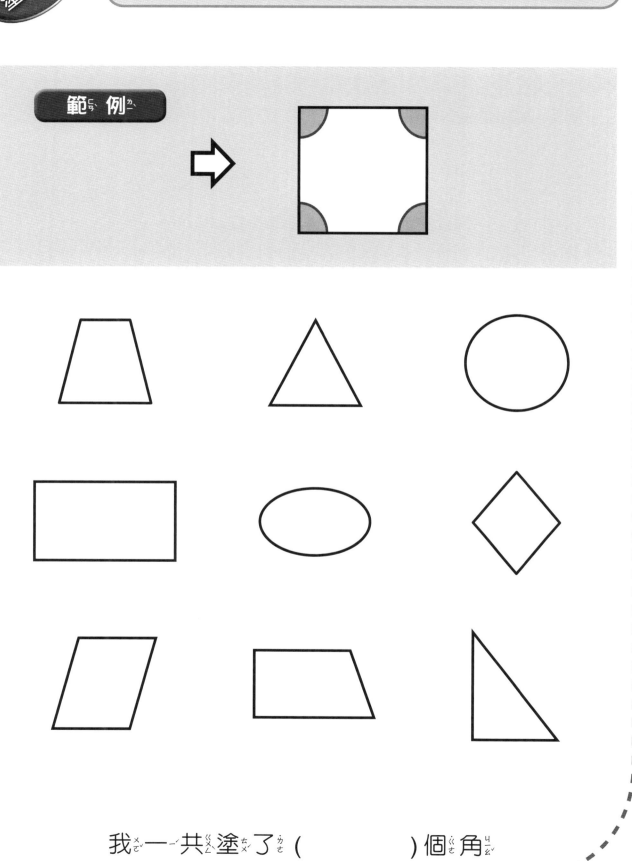

範ㄈㄢ 例ㄌㄧ

我ㄨㄛ一ㄧ共ㄍㄨㄥ塗ㄊㄨ了ㄌㄜ(　　　)個ㄍㄜ角ㄐㄧㄠ

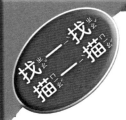

請把每個形狀的「邊」描出來。

範例

我一共描了（　　　　）個邊

96

單元 10

認識邊、角、
頂點 3

可配合桌遊《樂在形中》
玩法七

請把有 3 個「邊」的形狀圈起來，並描出「邊」。

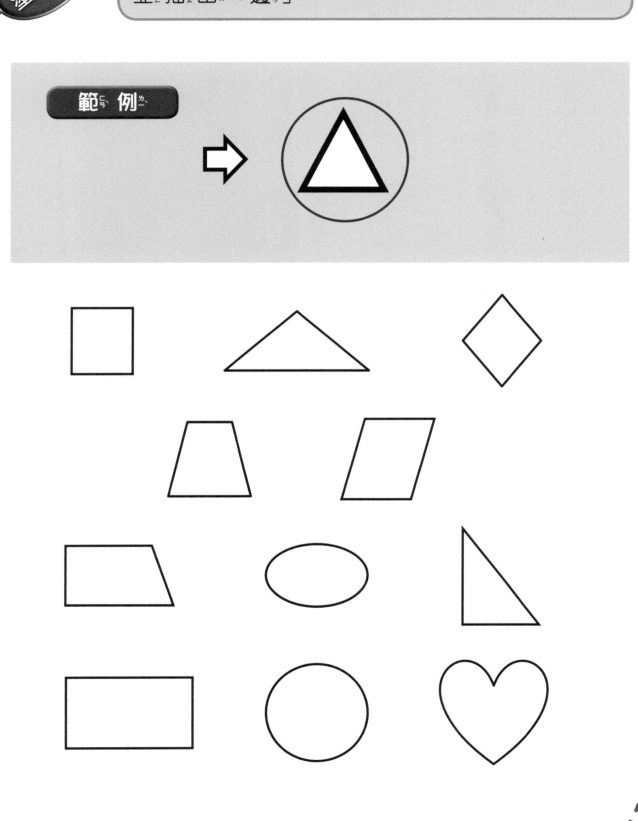

範例

我找到了（　　　）個有 3 個邊的形狀

請把有 3 個「角」的形狀圈起來，並塗上顏色。

範例 →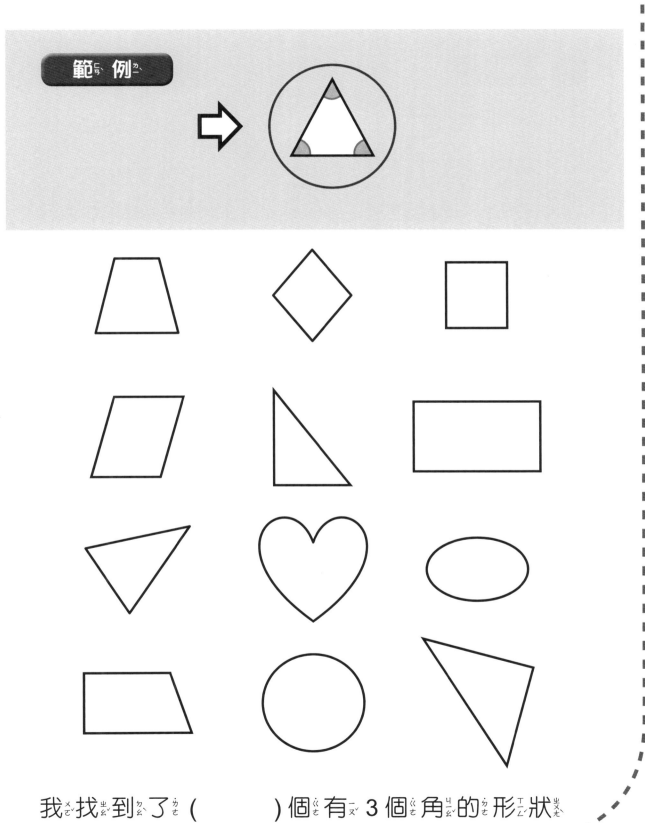

我找到了（　　　）個有 3 個角的形狀

99

請把有 3 個「頂點」的形狀圈起來，並塗上顏色。

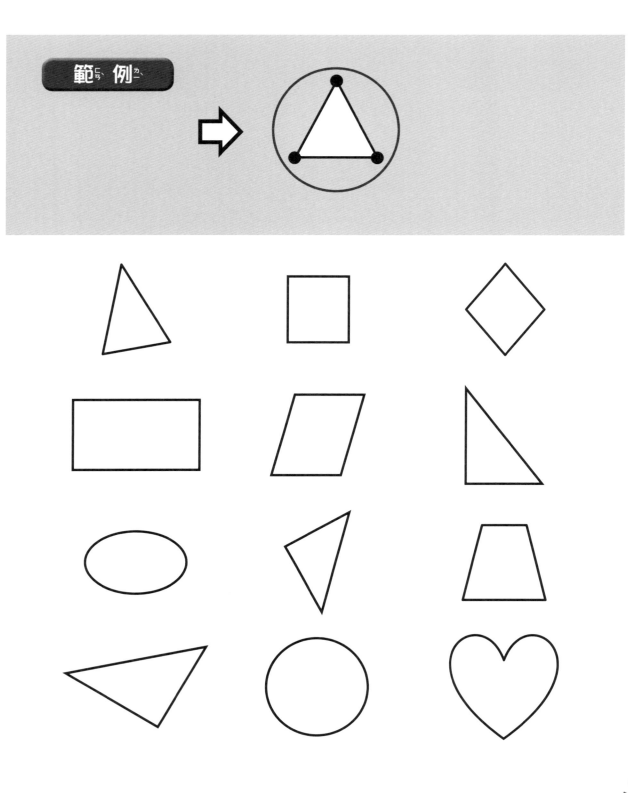

範例

我找到了（　　　）個有 3 個頂點的形狀

100

請把有 4 個「角」的形狀圈起來，
並塗上顏色。

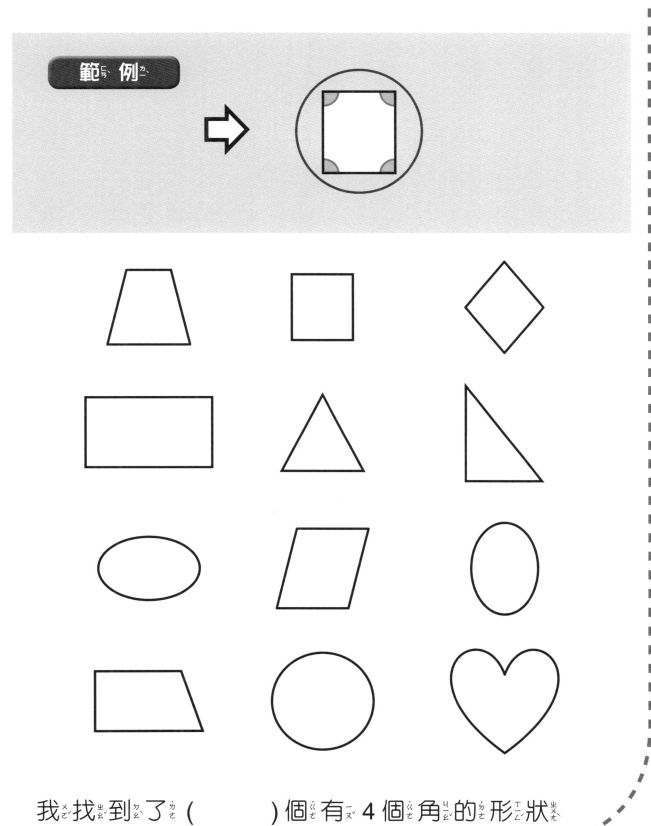

範例

我找到了（　　　　）個有 4 個角的形狀

101

請把有 4 個「頂點」的形狀圈起來，並塗上顏色。

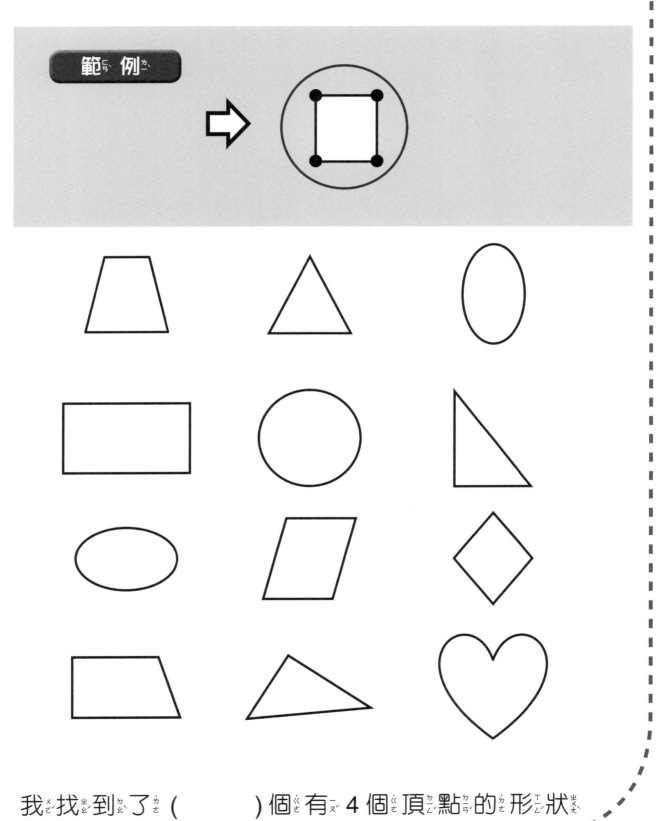

範例

我找到了（　　　）個有 4 個頂點的形狀

102

單元 11

認識邊、角、
頂點 4

可配合桌遊《樂在形中》
玩法七

請數一數，圈出正確的答案。

　三角形有（③、4、5）個頂點

　正方形有（3、4、5）個頂點

　菱形有（3、4、5）個頂點

　梯形有（3、4、5）個頂點

　長方形有（3、4、5）個頂點

請數一數，圈出正確的答案。

範例

三角形有（③、4、5）個邊

換你練習囉～

梯形有（3、4、5）個邊

長方形有（3、4、5）個邊

正方形有（3、4、5）個邊

菱形有（3、4、5）個邊

請數一數，圈出正確的答案。

範例

三角形有（③、4、5）個角

換你練習囉～

菱形有（3、4、5）個角

正方形有（3、4、5）個角

長方形有（3、4、5）個角

梯形有（3、4、5）個角

106

筆 記 欄

國家圖書館出版品預行編目（CIP）資料

樂在形中：我的形狀遊戲書／孟瑛如等合著.
--初版.-- 新北市：心理, 2020.01
冊；　公分.--（桌上遊戲系列；72271）
ISBN 978-986-191-894-5　　（平裝）

1. 數學遊戲

997.6　　　　　　　　　　　　108021868

桌上遊戲系列 72271

樂在形中：我的形狀遊戲書

作　　　者：孟瑛如、郭興昌、黃小華、鄭雅婷、張麗琴、陳品儒、林孟潔

責任編輯：郭佳玲

總　編　輯：林敬堯

發　行　人：洪有義

出　版　者：心理出版社股份有限公司

地　　　址：231 新北市新店區光明街 288 號 7 樓

電　　　話：(02) 29150566

傳　　　真：(02) 29152928

郵撥帳號：19293172　心理出版社股份有限公司

網　　　址：http://www.psy.com.tw

電子信箱：psychoco@ms15.hinet.net

駐美代表：Lisa Wu（lisawu99@optonline.net）

排　版　者：昕皇企業有限公司

印　刷　者：昕皇企業有限公司

初版一刷：2020 年 1 月

Ｉ Ｓ Ｂ Ｎ：978-986-191-894-5

定　　　價：新台幣 180 元